崑曲歌唱的口傳與書寫形式

張雅婷 著

前言

　　和崑曲不期而遇，始於大一。是它細緻的聲音和優美的旋律，引導著我一直走進中國戲曲的深處。當時參加學校東吳大學崑曲社。初學時看的崑曲譜是《蓬瀛曲集》工尺譜，而初學的崑曲樂曲即「遊園」【皂羅袍】；一邊拍曲一邊唱，老師唱一句學生學唱一句，是慣有的崑曲學唱方式。然而在學唱的過程中，漸發現樂譜上的記錄和老師教唱的音樂旋律節奏等有所出入，可是學唱者仍然按照老師所教的，學著模仿著歌唱。可能是學唱者之於看工尺譜不夠熟悉，可能是學習者沒有注意到，但如此卻引起了我對樂譜記錄和實際演唱之間的差異之好奇。

　　對崑曲深深著迷，始於碩士班。因著對崑曲歌唱聲音的熟悉與不能忘懷，興起我欲深究其音樂的想法。

　　然而，是它多變豐富的演唱內容，卻少有針對崑曲歌唱音樂內涵作深入探究分析比較的相關學術研究論文著作，使得研究的方法、方向，和探討的視角，過程多有披荊斬棘地嘗試。研究過程中，多有人認為，崑曲如同中國戲曲，本來多變二字即可結論之；然我卻想知道其多變之處、其多變的緣由，試圖探尋其在多變裡的不變為何，試圖探詢其變化的範圍及其理想的聲響音色旋律等。就這樣，之於崑曲歌唱音樂研究的深度就這麼不停地往深處挖掘。

　　值此 2006 年崑曲相關音樂學術研究著作完稿付梓的年代，也正是崑曲在台灣開花結果的世代；學術研究著作完稿付梓之際，著實體會生命中的每一個成果，是集結有太多在學問知識上的學習累積，還有更多在學習生命過程中的執著包容和勇敢態度。

我且要特別感謝呂鈺秀教授。

特別感謝感動呂鈺秀教授在整個研究過程中的支持討論。永遠記得從學術的方向和架構，研究的方法和論點，直到詞句鋪陳表達，和老師分享討論到深夜；從中央大學研討會的初次論文發表，遠赴中國大陸當代五大崑劇團近三個月的實際田野調查、錄音、採訪和搜集資料，從研究相關資料的缺乏，研究過程的複雜，直到論述提出的限制，當中有老師最嚴謹認真積極樂觀的治學態度分享。是因為老師的支持，此本學術論著才得以順利完成。

此外，在大陸進行崑曲歌唱的學術田野調查過程中，非常感謝所有曾經幫助本學術研究，給予現場乾唱錄音的演唱者：中國江蘇省崑劇團的張繼青女士、胡錦芳女士、孔愛萍小姐、徐昀秀小姐，和龔隱雷小姐；江蘇省蘇崑劇團的退休演員柳繼雁女士；北方崑曲劇團的退休演員林萍女士、蔡瑤銑女士、魏春榮小姐和王瑾小姐；浙江省京崑劇團的王奉梅女士；中國藝術研究院藝術研究所退休研究員傅雪漪先生；上海崑劇團的梁谷音女士，和沈昳麗小姐。再者，中國藝術研究院音樂研究所圖書館的李文如先生，上海藝術研究所的李曉先生，江蘇省蘇崑劇團的退休演員柳繼勤先生，中國江蘇省崑劇團的金偉岩團長、李鴻良先生和柯軍先生，中國藝術研究院藝術研究所的傅雪漪先生，北方崑劇團的馬明森先生，和上海戲曲學校的顧兆琳校長，藉著與這些大陸崑曲界之演員和專業人士的訪談和參觀教學，使得本音樂相關研究在缺乏書面資料之樂譜過程，與崑曲歌唱文化過程的論述引證上，得到相當的助益。

張雅婷

民國八十九年十二月　于外雙溪畔，

2006 年 6 月 18 日　于日據台北帝大圖書館

目錄

參考文獻.. 137

關於作者 ... 155

圖表譜目錄

獻給我摯愛的雙親 – 張文雄先生和林敏秀女士

1. 緒論

高馬得《畫戲話戲》之崑劇遊園篇

音樂文化的傳承形式有二，一為口傳形式，一為書寫形式。而現今的音樂文化，均是藉由這兩種形式傳續下來。此外在不同的音樂文化下，傳承的過程，有只以口耳相傳或書寫樂譜的形式來延續；也有既具書寫樂譜，又具口耳相傳的承續。其中在口傳與書寫形式兼備的音樂文化裡，有些特重書寫的形式，其樂譜發展得完備且繁複，口傳形式反倒只具輔助功能；有些音樂文化中，特重口傳形式，樂譜則只是輔助工具。本論文首先將分析探討口傳與書寫音樂形式的種類、功能、特色和意義，而後以口傳與書寫形式二者兼備的音樂文化之一：崑曲音樂文化，作為主要的研究對象，研究崑曲歌唱與其傳承形式之間的關連性。

在此選擇崑曲歌唱作為研究對象，原因有二：崑曲在戲曲史上起起伏伏，但是它在歌唱聲音的表現，和實際演唱方法上，卻是一直以來，中國四百多種地方戲曲爭相學習擷取的標竿（董榕森 1981：212；梁谷音訪談 1999；張洵澎訪談 1999）[1]。這表示了此種戲曲在中國戲曲史中的代表性，並且在中國音樂裡具有相當重要的地位，故研究崑曲歌唱有其意義與價值。

其次，「崑曲在大陸，觀眾在台灣」，這是二十世紀末大陸崑曲界廣為流傳的一段話。崑曲流傳到台灣以後，雖然一直沒有職業的崑曲劇團，但業餘崑曲團體劇團相繼成立，諸如台灣水磨曲集劇團、台灣崑曲劇團、台灣絲竹京崑劇團、蘭庭崑劇團等；此外相繼有崑曲相關大小活動的舉辦，諸如台北有每星期日的曲會、崑曲傳習計劃，甚至大型崑劇表演等，崑曲的愛好者與參與者在這些團體和活動當中則日漸增多。故以崑曲歌唱作為研究對象，有助於更多人了解此門精緻藝術。

本論文以崑劇牡丹亭「遊園」中最膾炙人口的曲牌【皂羅袍】為例，試圖對崑曲音樂文化中這兩種傳承形式的理論與實踐，進行描述、比較與分析。探討的範圍，在口耳相傳方面，包括錄音採譜工作、裝飾唱法分類，和實際演唱的風格比較。而書寫

[1] 張洵澎和梁谷音等著名的崑曲演唱者，經常獲邀到中國大陸各地的地方戲曲團體去教授崑曲的歌唱，講授崑曲歌唱之美。

樂譜方面，則包括樂譜分類、譯譜理論與實踐，及多種樂譜的比較等。此外口耳相傳的演唱與書寫樂譜間之實踐與相關性，也是本論文的研究重心。其探討的層面有三：從樂譜到實際演唱、師承之下的實際演唱風格、師承之下的樂譜，以及從實際演唱到重建樂譜等。在此希冀能對崑曲歌唱，作另一種角度的探討，藉此提供中國戲曲研究另一視角的論述觀點，擴展中國戲曲更寬廣的思考空間與視角取向。

1.1. 相關研究文獻探討

　　關於研究崑曲歌唱之口傳與書寫音樂形式的學術論文著作幾乎闕如，而以口耳相傳與書寫樂譜的方法角度來探究崑曲歌唱的研究更是稀少。在此仍主要以「口傳與書寫音樂形式之相關研究」與「崑曲歌唱之相關研究」兩大方向，來進行既有研究文獻的探討：

1.1.1. 口傳與書寫音樂形式之相關研究

　　德奧比較音樂學的興起，使得口傳音樂的採譜工作理論得到很大的發展。而Charles Seeger 於 1958 年在其 "Prescriptive and Descriptive Music Writing"（指示性與描述性的音樂書寫）文章中，提供了口傳與書寫音樂記錄形式的思維方向。但以口傳與書寫形式為主要探討對象的研究，卻直至二十世紀八〇年代才大量出現，其中例如 J. Kawada 1986 年提出的 "Verbal and Non-verbal Sounds"（口傳與非口傳的聲音），Y. Tokumaru 和 O. Yamaguti 1986 年所編的 "The Oral and Literated in Music"（音樂的口傳與書寫），Oskár Elschek 1997 年的 "Verschriftlichung von Musik"（音樂的書寫），和 Alica Elscheková 1998 年的 "Überlieferte Musik"（流傳的音樂）等等。

但國內關於此範圍的研究，可說才於起步階段，相關文獻相當缺乏。其中有從音樂教育的角度，去敘述口傳形式和書寫樂譜，但卻少有探討二者音樂內容與流傳過程的關係。

1.1.2. 崑曲歌唱之相關研究

綜觀台灣和大陸地區的崑曲研究專書雖多，但實際針對崑曲音樂本身的研究卻很少，多半只零星散見於中國戲曲史、中國音樂史和戲曲美學史等史料研究的範疇裡；[2] 或是見論於戲曲歌唱和中國戲曲聲樂等整個戲曲的研究中；[3] 或見論於零散的論文集裡。[4] 且即使是這些專書，[5] 其討論的層面也多半是歌曲的旋律、歌詞與音樂之間的關係、歌曲曲牌的緣由等關於歌曲的音樂形式，並非針對歌唱作本質上的探討。

而音樂學的研究，近年有逐漸從音樂形式的探討，轉向追求音樂的本質：聲音。本論文將從音樂的書寫形式——樂譜出發，以音樂本質的聲音作為主要探討的對象，試圖尋找崑曲音樂的內涵所在，並深入研究崑曲音樂的特色，以及其不同於其他音樂的獨特性，期使崑曲音樂文化能向下紮根且代代傳承。

[2]　見「中國古代音樂史稿」（楊蔭瀏 1962），「中國戲曲史論」（吳新雷 1996），「古代戲曲美學史」（吳毓華 1994），「中國音樂美學史」（蔡仲德 1995）等。

[3]　見「戲曲藝術節奏論」（姜永泰 1990），「戲曲聲腔劇種研究」（余叢 1994），「中國民族聲樂史」（管林 1998），「唱法漫談」（袁支亮 1993）等。

[4]　如「戲曲藝術論文選」（中國戲曲學院 1995），「民族音樂文論選萃」（樊祖蔭 1994）；崑曲歌唱研究也有些零星論於辭書裡頭的，如「中國戲曲曲藝詞典」（張承廉 1985）等。

[5]　見「崑曲清唱研究」（朱昆槐 1991），「中國古代音樂史」（金文達 1994），「崑曲唱腔研究」（武俊達 1993），「崑劇演出史稿」（陸萼庭 1980），「崑曲音樂欣賞漫談」（傅雪漪 1995），「中國崑曲藝術」（鈕驃等人 1996）等。

1.2. 研究方法與步驟

　　本論文主要採用資料搜集與整理、田野工作、譯譜、採譜和比較等研究方法，依據不同探討層面與議題深入研究。研究步驟如下：

　　第一部分首先提出音樂文化在傳承時的二種基本形式，即口耳相傳形式與書寫樂譜形式。以這二種音樂傳承形式的體現，提出其各自在音樂文化傳承當中的功能、特色與意義。為從中檢視且建構崑曲歌唱傳承形式的基礎。

　　第二部分探討崑曲歌唱的譯譜與採譜，即樂譜與實際演唱之落實書寫的理論。崑曲歌唱特別重視口耳相傳形式，但同時卻又有書寫樂譜的流傳。在書寫樂譜方面，「遊園」【皂羅袍】目前可尋獲有三種不同記譜方式的樂譜：一為工尺譜，一為簡譜，一為五線譜。而這三種記譜方式，在時代環境的變遷下，逐漸轉換，各自又有其演變的過程。於中國大陸文化大革命以前，崑曲歌唱的學習幾乎都是使用工尺樂譜；然而於文革以後，由於樂譜幾乎全毀，所以在重寫樂譜時，多使用早已大量傳入之西樂的簡譜與五線譜（許常惠 1992：1-38、63-4）。此外在這三種記譜法之下，又有多種樂譜書寫形式：本論文所收集之工尺樂譜就有《納書楹曲譜》、《粟廬曲譜》等 52 份之多，簡譜收集有《振飛曲譜》等 11 份之多，五線譜則只有 1 份。崑曲之多種樂譜，又在不同流傳時代中亦隨著變化。

　　在此將借助資料的搜集、整理且敘述崑曲歌唱的多種記譜法和樂譜種類，以及崑曲樂譜流傳的情形等。其中配合田野工作過程中的錄音和訪談，探究崑曲之造成有多種樂譜的因由。以譯譜的方法，實際進行「遊園」【皂羅袍】之多種樂譜的比較，藉以瞭解樂譜在流轉演變中所扮演的角色。其中關於譯譜的方法，亦將提出譯譜的困難性。

　　而在崑曲歌唱的口傳演唱實踐方面，崑曲歌唱因各地區方言語音不同，展現在大陸的崑曲歌唱上，就有所謂北崑唱法、南京蘇州唱法，和上海唱法等多種派別；又因各個崑劇團的承續不同，呈現在大陸的崑曲歌唱上，又有七個崑曲劇團各自的個體差

異性。此外在派別之下，又有個人的演唱風格。不同的個人演唱，則隨著演唱者的年齡、對音樂的不同理解、在不同的客觀環境和主觀情緒之下，而有不同的詮釋。在此則藉助田野工作過程中的錄音方法，錄製多位代表性演唱者乾唱「遊園」【皂羅袍】。再以採譜的方法，實際進行多個實際演唱的比較；且從中比較於實際演唱時，不同派別的差異之處；以及在相同派別之下，不同的個人演唱風格。當中還將探討崑曲歌唱的裝飾唱法，對文獻資料裡之不同的裝飾唱法，作一對照探討。

　　崑曲的歌唱呈現形式大致有三：一為邊演邊唱，還加上多種樂器舞台伴奏；二為清唱，也就是只唱不演，伴奏部分則有崑笛及拍板；三為乾唱，也就是只有演唱，沒有伴奏。而本論文選擇以乾唱的形式，來作崑曲歌唱的實際錄音採集、採譜和比較，是希望能清楚辨識在崑曲歌唱當中的每一個詮釋細節。因有外加樂器伴奏的崑曲歌唱，歌唱的聲音和細節的詮釋，往往會被量較多的樂器聲響所掩蓋。當然在不同的演唱形式呈現時，仍會有其影響歌唱詮釋的變因；但作為本論文在研究過程中的範疇界定上，本論文仍採以乾唱的形式，來作崑曲歌唱的採錄和比較。

　　第三部分則從四個不同角度實際比較：一為從樂譜到實際演唱比較，二為師承之下的個人實際演唱風格比較，三為師承之下個人風格書寫樂譜比較，四則為《納書楹曲譜》的節奏重建，借用第二部分的譯譜採譜理論，探討崑曲歌唱裡，口傳實踐與書寫樂譜之間的相關性。

　　本論文主要是作崑曲歌唱之口傳與書寫音樂形式的探究。而之於崑曲所富含的文學性與戲劇性，因已有許多中文文獻討論，在此不另加著墨。

1.2.1. 樂譜的搜集與整理

1.2.1.1. 樂譜的搜集

本論文中「遊園」【皂羅袍】所搜集與使用到的樂譜共有 64 份之多，而其主要的來源有三方面：一是來自各個圖書館，一是來自各個崑曲劇團和戲曲學校，一是來自於民間私人的手抄譜或藏譜。

圖書館

64 份樂譜當中，大部分的樂譜搜集自圖書館。其中有 43 份樂譜分別搜集自中國藝術研究院音樂研究所圖書館、中國藝術研究院戲曲研究所圖書館和上海圖書館。

而在 43 份搜集自圖書館的樂譜當中，有 5 份來自國家崑曲劇團；有 2 份來自國家之戲曲音樂研究機構；其他 36 份樂譜，則是來自於民間私人的手抄譜和藏譜。然而中國藝術研究院音樂研究所的李文如曾說，中國藝術研究院音樂研究所和戲曲研究所的崑曲歌唱樂譜，都是從民間一份一份搜集來的。一個曾經是那麼普遍存在於民間的戲曲歌唱音樂，其後國家以保存這個音樂文化為最大目的，並自民間搜集樂譜。

崑曲劇團和戲曲學校

64 份樂譜當中，事實上只有 1 份搜集自崑曲劇團，即《振飛曲譜》。簡譜版的振飛曲譜，是上海崑劇團所整理且正式印刷出版的崑曲樂譜。由於崑曲歷史文化的變遷，印刷出版業的發達，交通資訊的發展，和簡譜記譜法的簡單易懂，當今大陸在各崑曲劇團和戲校裡，多統一使用以簡譜印刷出版的《振飛曲譜》。[6]而除振飛曲譜外，以上所提及藏於圖書館的 5 份樂譜——4 份簡譜版和 1 份工尺譜版，則標示其出自於北崑、

[6] 見附錄 1.4.。

上海戲校和浙江戲校。但因為崑曲流行的時間已經很長，且因為崑曲曾經以手筆記錄樂譜的習慣，使得樂譜眾多，又缺乏系統的整理出版，隨著崑曲文化的變遷及文化大革命的焚書，這 5 份整理出版自各崑曲劇團和戲校的早期樂譜，早已被其各自的崑曲劇團和戲校所遺忘。

私人的手抄譜或藏譜

64 份樂譜中，只有 3 份是搜集自私人的手抄譜與藏譜，即柳繼雁女士和傅雪漪先生的私人手寫樂譜，和張伯瑜的藏譜，[7] 分別是工尺譜和簡譜之不同記譜法。除此 2 份樂譜之外，事實上還有以上所已提及搜集自圖書館的 36 份樂譜，其原本也是私人的手抄樂譜或藏譜。其這些樂譜的呈現，多是以毛筆手寫的字跡，簡單甚至於是零散的裝訂，樂譜上多半沒有署名。但是因為年代的久遠，也因著崑曲的沒落與國家崑曲研究機構的民間樂譜搜集，使這 36 份樂譜現今存放於大陸的國家圖書館中。

1.2.1.2. 樂譜整理[8]

多樣的樂譜，是崑曲樂譜在傳承過程中一個很大的特色。而崑曲樂譜的不同，意指每一份樂譜有其不同的抄錄者，不同的傳承和擁有者，不同的整理和重新印製出版者，或是有不同的出版地點，不同的出版年代等。崑曲樂譜的不同，除了呈現在其不同種類的記譜法之外，同一種記譜法之下也有多種樂譜呈現。以下將從這 64 個崑曲「遊園」【皂羅袍】樂譜，依其不同的記譜法，樂譜年代、經手人、出處和記寫樂譜格式等加以整理歸納；並從其多樣樂譜呈現的情況，於後面章節中，探討崑曲之同一樂曲卻傳承多份樂譜，與其多份樂譜內容改變的原因，以及這些變因情況在歷史當中的演變和意義。

[7] 柳繼雁的手抄工尺樂譜，見附錄 1.1。

[8] 見參考書目之樂譜部分。

1.2.1.2.1. 樂譜記譜法

64 份樂譜的記譜法，以工尺記譜的佔 50 份樂譜，如納書楹曲譜；以簡譜記譜的佔 13 份樂譜，如振飛曲譜；以五線譜記譜者則只佔 1 份樂譜，即《牡丹亭——學堂、遊園、驚夢——【正譜版】》。[9]

1.2.1.2.2. 樂譜年代

在樂譜年代方面，有清楚標示樂譜年代的樂譜佔 29 份。例如《粟廬曲譜》，於樂譜的再版後記部分清楚詳盡地記錄著：

> 一九五三年振飛先生編印粟廬曲譜以傳其家學……一九九一年中華民俗藝術基
> 金會承行政院文化建設委員會委辦崑曲傳習班，急需教材，而原版之粟廬曲譜
> 難覓，乃取台灣曲友在七〇年代裁去首尾部分文字之複印本重印……今年第四
> 屆崑曲傳習班即將開課，而九一年所重印者已告罄，彰化師大林逢源教授出示
> 徐炎之先生所藏完足本，今（一九九六年）乃據以影印（1996：485）。

64 份樂譜中，沒有清楚標示樂譜年代者佔 16 份樂譜。而在這 16 份樂譜裡，只標示大約年代的，佔 4 份樂譜，一是《半角山房曲譜》，只記錄「清中葉以後」；二是《蓬瀛曲集》，只記錄「民國」；三是《崑曲曲譜抄本》，只記錄「清朝」。沒有標示年代的樂譜，則佔 12 份，例如《賞心樂事曲譜》的年代不詳。

[9] 見附錄 1.5.。

1.2.1.2.3. 樂譜經手人

崑曲樂譜的書寫過程大致有二，即抄錄自另一份樂譜，且可能再加入自己的詮釋。但崑曲樂譜的經手人則可能有抄錄者、編者、校訂者、整理者、詮釋者、定譜者和收藏者的姓名，在此統稱為經手人。

64 份崑曲樂譜中，有標示經手人名字的佔 57 份樂譜，例如《粟廬曲譜》；而經手人不詳的佔 7 份樂譜，例如《賞心樂事曲譜》就沒有記錄樂譜的經手人。

1.2.1.2.4. 樂譜出處

樂譜的出處方面，64 份樂譜裡，50 份工尺樂譜大部分是手抄本，且筆跡各不相同，如柳繼雁的手抄樂譜；另也有石印本等。[10]而簡譜樂譜方面則有抄本、印刷本和影印本等。而之於本論文所收集到的惟一五線譜樂譜－《牡丹亭－學堂、遊園、驚夢－【正譜版】》則是印刷本。而樂譜多半是學生自己以手筆記錄，故於所收集的崑曲樂譜中，有 21 份樂譜沒有註明出處。而有 25 份樂譜有註明出處。且在樂譜的出版商方面，原本的樂譜多半為私人的手筆記錄樂譜。但隨著印刷業的發達，開始有大量印刷樂譜的出版。64 份樂譜裡，有 20 份樂譜沒有註明出版商，而有 26 份樂譜則註明了出版商。

在工尺譜的記寫格式方面，若以薛宗明所歸類劃分的 6 種工尺譜記寫型式[11]來看，其中屬直行記寫式且以工尺為主的有 1 份樂譜，即《夢園曲譜》；屬直行記寫式以歌詞為主的有 2 份樂譜，即如《納書楹曲譜》；屬簑衣譜式有 17 份樂譜，如《粟廬曲譜》；屬一柱香式有 4 份樂譜：《崑曲曲譜抄本》、《崑曲曲譜》、《崑曲雜錦》、《楹裘集》和《樂部精華》；屬斜格記譜式的有 1 份樂譜，即《抄本崑曲》（圖表譜 1）。

10 因為時代的變遷和印刷技術的發達，石印樂譜的樂譜複製技術在當今已不再，而其原本石印本所呈現在現今的樂譜，已轉變成為石印本的影印本。本論文所附之抄本、石印本和印刷本，皆為原譜的影印本。

11 六種型式分別為：直行記寫式且以工尺為主，屬直行記寫式以歌詞為主，簑衣譜式，一柱香式，斜格記譜式及直行橫寫式的樂譜。

圖表譜 1：工尺譜記寫型式，以「遊園」【皂羅袍】之「妊」字為例

工尺譜記寫格式	崑曲樂譜	樂譜實例
直行記寫式且以工尺為主	《夢園曲譜》	妊
直行記寫式以歌詞為主	《納書楹曲譜》	妊
簑衣譜式	《粟廬曲譜》	妊
	柳繼雁手抄譜	妊
一柱香式	《崑曲曲譜抄本》	妊
斜格記譜式	《抄本崑曲》	妊

　　64 份「遊園」【皂羅袍】樂譜，全部完整整理於本論文之後，參考書目的樂譜部分。除了記錄各自樂譜的經手人、樂譜年代、樂譜名稱、出版地和出版社之外，另在樂譜名稱之後，括號記錄各樂譜的記譜法和記譜格式。

1.2.2. 樂曲的錄音與整理

　　音樂派別的產生，因於地理位置的不同、師傳的不同，與其音樂詮釋的不同。而之於崑曲歌唱，其派別的產生，以目前大陸的職業崑劇團來看，有因南北地理位置的距離而分別形成北崑（北方崑曲劇團）和南崑（中國江蘇省崑曲劇團、江蘇蘇崑劇團、上海崑曲劇團、浙江省京崑劇團、湖南湘崑劇團，和永嘉崑劇團）；也有因師承相同卻造成不同地域的承續，例如傳字輩，就在不同的地域方位，造成了至少三種承續，一

為傳字輩傳到江蘇，即稱為繼字輩，後發展成為中國江蘇省崑曲劇團和江蘇蘇崑劇團，二為傳字輩傳到上海，就發展成為後來的上海崑曲劇團，而三則為傳字輩傳到浙江杭州，稱為世字輩，就發展成為後來的浙江省京崑劇團。

　　大陸現今共有七個國家職業崑曲劇團：北方崑曲劇團、中國江蘇省崑劇團、江蘇蘇崑劇團、上海崑曲劇團、浙江京崑藝術劇團、湖南湘崑劇團和永嘉崑劇團。這七個崑曲劇團又大致可歸結為六個傳承派別：北崑派別、繼字輩派別、上崑派別、浙崑派別、湘崑派別，和永嘉崑派別。其中屬於北崑傳承的是北方崑曲劇團，屬繼字輩傳承的有江蘇蘇崑劇團和中國江蘇省崑劇團，屬上崑傳承的有上海崑曲劇團，屬浙崑傳承的有浙江省京崑劇團，屬湘崑傳承的有湖南湘崑劇團，和屬永嘉崑傳承的永嘉崑劇團（圖表譜2）。

圖表譜 2：大陸七個崑曲劇團

劇團名	北方崑曲劇團	中國江蘇省崑劇團	江蘇蘇崑劇團	浙江省京崑劇團	上海崑曲劇團	永嘉崑劇團	湖南湘崑劇團
派別	北崑派別	繼字輩派別		浙崑派別	上崑派別	永嘉崑派別	湘崑派別
團址	北京市	南京市	江蘇省蘇州	浙江省杭州	上海市	永嘉	湖南省郴州
旦角演唱者	蔡瑤銑 林 萍 魏春榮	張繼青 胡錦芳 孔愛萍 徐昀秀 龔隱雷	柳繼雁 王 芳	王奉梅	梁谷音 張洵澎 沈昳麗	-	-

錄音與整理

　　錄音是田野工作中重要的一環，也是採譜過程的前製工作。因為有聲音的收錄，音樂得以因此加以比較。本論文所有的錄音出處有二，一是來自於出版和未出版的錄音成品，一則是來自於 1999 年在大陸的現場錄音。

　　這次現場錄音由於經費與設備的限制，所以採 MD 和錄音機同步錄音的方式。而錄音的內容，是「遊園」整折戲，演唱者則以乾唱的方式呈現演唱。乾唱即只唱不演，而且沒有器樂伴奏，這種演唱方式的特點，即因為沒有器樂的聲音外加遮蔽，所以演唱的過程格外要求嚴謹且辛苦，不能稍微有錯，也不能常常偷氣等。而以乾唱來作錄音比較的原因目的，即要排除器樂聲音的遮蔽，使歌唱的聲音和旋律甚至小腔更為清晰，使有助於採譜的工作。

　　而本論文現場錄音的對象，是針對大陸職業崑曲劇團裡的旦角演唱者，作大陸五個崑曲劇團裡，旦角演唱者的實際演唱錄音。其中有北方崑曲劇團的蔡瑤銑、林萍和魏春榮，上海崑曲劇團的梁谷音、張洵澎和沈昳麗；中國江蘇省崑曲劇團的張繼青、胡錦芳、孔愛萍、徐昀秀和龔隱雷；江蘇蘇崑劇團的柳繼雁；和浙江省京崑劇團的王奉梅等（圖表譜 2）。

1.3. 研究架構與範疇

　　崑曲歌唱的傳承在第一章節中，將探討崑曲歌唱的傳承形式，即口傳形式與書寫樂譜形式。口耳相傳與書寫樂譜，是音樂文化在傳承過程之中的二種基本形式；是於口頭上不斷的教唱和模仿，或是將音樂書寫記錄成為樂譜，音樂因此被不斷地流傳下來。本章將從傳承形式的角度出發，探討傳承形式的特色，再進入崑曲歌唱的傳承形式。

　　口傳形式與書寫形式，各屬不同音樂形式的傳承，有其各屬音樂文化上的緣由，當中也有其音樂特色上的呈顯。固定性，發展性和廣為流傳性，是書寫音樂形式的三大特色；而重覆性，多變性和生活性，則是口傳音樂形式的三個特點。然而在大部分的音樂文化中，口傳與書寫音樂形式均同時存在。因之書寫樂譜裡所記錄的音樂內容，又因其記譜的簡略程度與著重部分不同，再細分為只記錄樂曲之部分音樂要素的「部分書寫（teilschriftlich）形式」，和只記錄樂曲骨幹架構部分內容的「骨幹書寫（geruestartig）形式」等。

　　崑曲在其歌唱的學習與實踐中，初學者必須能夠讀譜，甚至要能夠抄譜。[12]而在崑曲的學習與實踐過程中，倚賴著老師模仿學唱也是很重要的。在學唱當中，學生聽且記憶音樂的旋律，模擬聲音的音質音色，甚至模仿裝飾唱法的小腔技巧。由此種情況可見，崑曲歌唱乃口傳與書寫並備的音樂文化傳承形式。

　　第二章為譯譜與採譜，此章節將探討崑曲歌唱之口傳與書寫形式的理論，即譯譜與採譜的理論與實際。

　　樂譜是書寫音樂文化下的產物。在書寫形式的音樂文化裡，音樂的呈現是先有樂譜的指示，音樂的詮釋，而至音樂的表演。崑曲歌唱的書寫形式亦然。然而崑曲的樂譜卻有多種，在本論文現有收集到的「遊園」【皂羅袍】樂譜，就有三種記譜方法，和64種樂譜，記譜方法各異。崑曲歌唱音樂最初是以工尺譜記寫。如今卻多有以簡譜和五線譜等記譜的樂譜；此外現今台灣業餘戲迷多閱讀工尺譜，而大陸職業劇團的不同世代，有的堅持看工尺譜，有的工尺與簡譜相互對照，有的則已改看簡譜。在此將藉文獻資料和實地訪談，探究崑曲歌唱之記譜法轉變的過程，演變的時代環境背景，與其如此變換的意義。

　　此外在口傳傳承形式的音樂文化裡，音樂的呈現是先有音樂的描述，而至演唱的不斷外加詮釋。崑曲歌唱的口傳形式亦然。崑曲歌唱能夠發展至今，除了樂譜之外，

[12]　柳繼雁在回憶及其學習過程時所提及。1999 年張雅婷訪談錄音。

很重要一部分是倚賴口耳相傳的形式，使其歌唱音樂得以代代傳續。由於如此，於是實際演唱的差異、歌唱派別的承續，以及個人的演唱詮釋與風格逐漸形成。以「遊園」【皂羅袍】為例，其歌唱的旋律在創作完成當時，應是單一的樂曲整體內容。然而在口傳形式中，隨著同一人和不同人之間，不斷地唱，不斷地聽，不斷地學，不斷地教，演唱者可能在唱的過程中加以即興變換，或加花腔；學唱者有可能誤聽或錯記，而在唱的過程中又加以改變旋律。如是不斷地即興變換，不斷地加花，不斷地改變旋律的口傳形式，使其在實際演唱上有了差異。

此部分的研究困難性有二，首先在於譯譜的工作。因工尺記譜法頗多彈性，而簡譜的一些裝飾音記號又書寫得隨興，讓音樂的表現有很多的可能性。然而在工尺譜譯成五線譜，和簡譜之裝飾音譯成五線譜的過程中，由於五線記譜法譜需要準確地記錄音高與節奏，致使在譯譜中，要將沒有嚴格統一規定的工尺譜和簡譜譯成五線譜，有其相當的困難性。

研究困難性之二在於，崑曲演唱並非是一成不變，其中有因為傳承的派別，且因為個人演唱詮釋的不同，在音樂上會有很多變化。可能是樂曲速度的改變，是花腔裝飾的長短變化，是音樂過程中氣口的改動。這些多變性，形成了音樂的豐富表現力，但也使得採譜記錄的過程產生困難。採譜工作的不易在於，實際演唱其中多有滑音等聲響處，卻難以五線譜精準記錄之；又多種換氣的方法和情況，換氣和偷氣，也很難精確書寫。此外在裝飾唱法方面，無疑是對於崑曲歌唱的多變性與豐富性提供了有力的證據。但在同時之於研究比較的目的，卻必須依靠聲音旋律的詳實記錄，以作更深一層的解析。但裝飾唱法的記錄，卻難以五線譜精確記錄之。

第三章為從實際演唱到樂譜，本章節將探討崑曲歌唱之口傳與書寫形式的實踐。崑曲歌唱的樂譜眾多，但現今大陸實際使用的樂譜，除私人收藏的樂譜之外，幾乎統一使用《振飛曲譜》；而台灣則大部分使用《粟廬曲譜》。在私人收藏的樂譜方面，有

老藝人在文革之後依然自己手抄的樂譜;[13]有崑曲愛好者自己邊唱邊書寫下來的樂譜;[14]有崑曲研究者遍尋而得的樂譜。[15]而在崑曲歌唱的口傳方面,在實際演唱的過程中,會有很多的變化,可能因為地方語言的語音和地理環境而有節奏上的差異;可能因為個人詮釋而有花腔和裝飾唱法上的差異。崑曲歌唱是經由口傳的實際演唱而落實書寫下來,而學習者又透過樂譜上的記錄,模仿記憶自老師的歌唱,且另加個人的實際演唱加花裝飾等詮釋。這使得樂譜和口傳實際演唱之間,有很多交織的關係,本論文在此將實際把「遊園」【皂羅袍】的多種樂譜及有聲資料,從四個角度作不同比較探討。

第一個角度是比較從樂譜到實際演唱。在此把柳繼雁的樂譜與實際演唱,統一譯成五線譜,加以對照比較其中的同異之處,從中推敲樂譜與實際演唱風格之間,差距的緣由。

第二個角度則是比較同一師承之下,個人的實際演唱風格。在此將藉由採錄孔愛萍、徐昀秀和龔隱雷等三位演唱者的「遊園」【皂羅袍】錄音,將其各自演唱呈現的音樂旋律,統一採譜記錄成為五線譜,加以比較對照不同實際演唱之間的同異之處,從中推測個人實際演唱風格差異的因由,及其多種派別在音樂內容裡的例證。

第三個角度則是比較同一師承之下,個人的樂譜記錄。在此將藉有師徒相承關係的《納書楹曲譜》、《粟廬曲譜》和《振飛曲譜》,統一譯譜記錄成五線譜,加以比較對照不同樂譜之間的同異之處,從中推測個人記譜差異的因由。

第四角度則從以上之書寫形式與口傳形式的比較分析歸納,進而重建《納書楹曲譜》的節奏部份。

崑曲歌唱音樂的呈現過程,書寫樂譜的存在之於崑曲歌唱,原本主要是為幫助記憶,所以可見其當時的樂譜,樂譜內容記錄得簡單,且多是記錄樂曲的骨幹部分。之後有愈多的人把個人的演唱詮釋,將旋律內容增刪,和加入裝飾花腔,記入樂譜中,

[13] 例如柳繼雁的手抄樂譜。柳氏是蘇州崑劇團的繼字輩退休演員。

[14] 傅雪漪先生邊唱邊記錄的樂譜。傅氏退休之前是中國藝術研究院戲劇研究所的一研究員。

[15] 李曉先生透過關係輾轉尋獲的樂譜。李氏是上海藝術研究院的一研究員。

使樂譜內容趨見複雜。而隨著社會的變遷，樂譜的功能逐漸轉變成為使音樂延續下去的重要因素，所以樂譜的記載也變得更加仔細詳盡。崑曲樂譜在歷史的時間中，改變了許多書寫記錄的方式，同時也不斷地在增加音樂的內容，這也使得崑曲歌唱在樂譜上的呈現愈更精密。

而口耳相傳的音樂傳承，一直以來都是崑曲歌唱傳承中極為重要的因素。直到現在，大陸的各戲曲學校，仍然延續著這個古老的傳承形式，以老師唱一句學生跟一句的方式，教授著每一首崑曲歌唱的內容。而三個主要崑曲派別：北崑派別、繼字輩派別，和傳字輩派別，主要仍舊是以口耳相傳的形式，藉以傳續各自派別的歌唱特色。走到大陸的每一個崑曲劇團，每一位演唱者都會說，口耳相傳的形式也許不夠科學，但是那仍是直到目前為止，最能夠貼切傳承的形式。

音樂文化的傳承，由於傳承形式功能的不同與轉變，使得樂譜呈現多種變化；而表演藝術的呈現，也由於其多樣精彩豐富的需求，使得口傳形式可以延綿不斷。崑曲歌唱如此多樣的樂譜，與其如此多變的演唱表現，反映了書寫文化和口傳文化的音樂樣態，更是崑曲音樂之所以歷久不衰的精彩之處。

2. 崑曲歌唱的傳承

高馬得《畫戲話戲》之崑劇遊園篇

　　音樂文化因為其展現與需要，產生了傳承的形式；而傳承的形式，則深深地影響著其音樂文化裡的音樂內容。本章即將以崑曲歌唱為例，探究其傳承形式與其傳承情況，在崑曲歌唱裡，對其音樂文化與音樂內容的影響。以下第一節將從音樂文化在傳承延續的過程中，其傳承的形式方法討論起，提出音樂的傳承形式種類；第二節且從中探討傳承的功能，不同傳承形式的音樂價值觀，和這些傳承所呈現在音樂文化上的特色。崑曲歌唱的傳承形式，以及這些不同的傳承方式在崑曲歌唱文化當中的運作情況。

2.1. 音樂傳承形式－口傳與書寫

　　音樂文化的傳承，大致可歸納為二種形式：一是將音樂的聲響內容書寫下來，使成為樂譜的形式，以此作為其音樂在傳承時的依據。這種音樂文化的傳承形式，稱為「書寫音樂形式」[1]。例如西歐的古典音樂。書寫音樂形式的書寫記錄方法，又因為其不同種類的音樂文化，而各有其不同的記譜法。以崑曲歌唱的【皂羅袍】曲牌為例，其被書寫記錄下來時的記譜法，和到現今還可以找到的書面樂譜，其中所呈現的，就有工尺譜、簡譜以及五線譜等三種不同的記譜法之多。

　　音樂在傳承時的另一種形式，稱為「口傳音樂形式」[2]。口傳音樂文化的傳承方式，其音樂是倚靠口耳相傳的學習與記憶承傳，使其音樂內容代代流傳。這種音樂文化的特色，即沒有記譜法，且它們通常較少有專業化和系統化的音樂理論。崑曲歌唱雖然有書寫樂譜的形式，但非常重視口耳相傳。口傳音樂形式，不以樂譜的書面記錄，其

[1]　「書寫音樂形式」中的「書寫」這個詞，德文為 "schriftlich"；英文則使用 "writing"、"written" 或 "literate" 等同義字；中文譯成「書寫」、「書面」，或「文字」。

[2]　「口傳音樂形式」中的「口傳」這個詞，德文以 "oral" 或 "muendlich" 表示，英文則使用 "oral"、"verbal" 等同義詞，中文譯成「口傳」 或 「口頭」。

倚重的是不斷的口唱，不斷地聽取學習和記憶，使其歌唱的音樂內容，在無形中被記錄且代代相傳。

在這個世界多樣的音樂文化當中，雖然後人很難真正詳實地瞭解每一種音樂文化在很長時間之中的歷史發展和演變，但或可以推測，所有的音樂文化種類，在開始起源的階段，在還未發明使用記譜方法之前，多是屬於沒有書寫形式的音樂文化，而且多以口傳的方式以作為傳承（呂錘寬 1953：101）。而後或有的音樂文化，開始有記譜法的發明和使用，成為書寫和口傳二者兼備的音樂文化；有的音樂文化，則一直沒有記譜法的出現，還是始終維持著只以口耳相傳作為音樂傳承的音樂文化。崑曲歌唱，即是屬於書寫與口傳形式兼具的一種音樂文化。

口傳與書寫音樂形式兼具的音樂文化，又以其倚重口傳或書寫形式的程度，於其內在的音樂內容，呈現出多樣的變化。以崑曲歌唱為例，崑曲樂譜雖有三種記譜法之多，但是崑曲歌唱非常重視口耳相傳的傳承形式。這樣的情況，在崑曲老藝人的口述裡，和現今之崑曲歌唱的教授學習及演唱之中，仍然可以非常清楚看到。

當今的崑曲歌唱教學，在上海戲曲學校中，每一個學生手持樂譜，老師唱一句，學生跟一句。他們很少看譜，多是跟著老師的旋律、音高和節奏，一遍又一遍地反覆唱，直到熟背。初學者通常對於老師所唱的力度強弱和裝飾音部分，模仿得還不是很熟練，而老師總是不斷地要求學生，不斷地重覆唱，直到達到老師的標準。由此可見，崑曲歌唱有其書寫樂譜形式，卻非常重視口耳的相傳。在上海師範大學戲曲系的崑曲歌唱課裡，也是學生手持樂譜，老師唱一句，學生跟一句。他們看的是《振飛曲譜》，但是在樂譜上，他們以鉛筆增加或刪減不少原譜所記錄的旋律、節奏和裝飾音。然而在歌唱的過程中，還是可以發現到，他們所唱出來的，和樂譜上所記錄的，有些許出入，因為他們幾乎全部模仿老師所唱的音高、節奏、速度、力度，和裝飾唱法等，由此見得在書寫樂譜之下，崑曲歌唱著重口耳相傳的程度。一九九九年秋天在北方崑曲劇團進行錄音和訪談時，有機會觀摩北崑目前第二代花旦演員王瑾學戲。其學戲的方

式是師徒制的投師學藝，一對一教學，學習一齣又一齣老師拿手的戲碼。此種學戲的教學方法，雖然是看著樂譜，但整個過程中，老師唱一句，學生跟一句，學生在這一句一句中，學習且傳承了老師對這首樂曲的所有詮釋，也學習了老師對此首樂曲和原譜差異的所有部分。

傳承形式的功能，是為了使音樂代代傳續下去。但傳承的形式，在時間和空間的傳續過程之中，是否傳承了音樂的原有和所有整體？就如崑曲歌唱，於其書寫形式方面，有其三種不同的記譜法，在時間的變遷和空間的擴展中不斷流傳。是什麼原因，使得崑曲歌唱在歷史的傳延中，有了不只一種的記譜方式？這些不同的書寫音樂形式，是否都記錄了崑曲歌唱音樂的所有內容？是否都達到了傳承崑曲歌唱音樂的目的？視覺呈現的書面樂譜是否能夠完全地轉換從聽覺層面的所有音樂和聲響內容？這些都是以下所要探討的主題。

2.2. 傳承形式的功能－聽覺層面與視覺層面

音樂傳承形式的功能，主要是為了將音樂的所有內容，在時間和空間的過程中保存下來，且不斷地流傳下去。而書面樂譜的形式，是否能夠傳續其歌唱音樂的整體內容？這牽涉到，當音樂自聽覺層面轉換成為視覺層面之後，視覺能夠呈現多少聽覺層面；又口耳相傳的形式，直接從聽覺的層面傳承聽覺，是否更能傳續音樂的所有內容？崑曲歌唱的音樂內容，其組成的要素有音高、節奏、裝飾唱法、速度、斷和顫音等部分。以下將從不同傳承形式對於音樂的價值評斷，推衍出其所呈顯在音樂文化裡的特色；然後檢視三種崑曲歌唱之不同記譜方法的書面樂譜，從其所呈現之歌唱音樂的要素，探討其音樂從聽覺的層面轉換成為視覺層面時的情況。

如果定義某個音樂文化有口傳的傳統，這意指著這個音樂文化是以口中所發出的聲響，或文字或聲音，或口說或口唱，以傳續其音樂的內容。在口傳音樂文化當中，歌唱音樂非常倚重聽覺；而在書寫音樂文化中，音樂多是被書寫下來。且在書寫音樂文化裡，這被書寫下來的音樂，甚至可以被討論，音樂在其作曲家的一生中都未曾被演出過，然後很可能在很久以後，才被再次發現，且藉著視覺，看其音樂的樂譜，以學習和演出這個音樂，這是很可能發生在書寫音樂文化當中的情況。至於口傳音樂文化，沒有記譜法的書寫與記錄，其音樂則必定要被不斷地唱，不斷地記憶，不斷地如此教唱，使得以將音樂從一代傳至另外一代。如果沒有這樣的過程，則其音樂將很容易失傳，死亡且永遠消逝。

音樂形式的價值觀

是不是所有口傳音樂文化裡的音樂，都會在被不斷地唱和記憶當中，被不斷地如此教唱，使音樂得以流傳下去？在此牽涉到的是音樂的價值觀在書寫與口傳音樂文化裡的意義。在書寫音樂文化裡，很多當代的音樂家和音樂研究者，在看待音樂或研究音樂時，多傾向專注在樂譜音樂的獨特性上，音樂結構在書面樂譜上可被分析出來的獨特性，和音樂本身很主觀地被評定的獨特性。他們可能不一定特別在乎是否音樂的聲響被聽眾，甚至於作曲者本人了解。書面樂譜上所能以視覺層面分析出來的獨特性，形成了書寫音樂的價值所在。

而在口傳音樂文化裡，或者可以說是因為沒有了視覺層面的樂譜，其對音樂看待的價值，通常剛好和書寫音樂文化相反。幾乎只有倚靠聽覺層面的口傳音樂文化，獨特性並不是其音樂在被價值評定時的重要依據，音樂本身且必須透過被許多人的接受與使用，才得以傳續下去。不斷地唱，不斷地聽，且不斷地記憶和接受，在口傳音樂文化裡的人，多可以在知道和熟悉其歌唱音樂的同時，也能夠演唱得和聽到的音樂一

樣好；同樣地，不斷地被反覆地唱，不斷地被如此傳續下去，也可以看出，在口傳音樂文化裡，一首樂曲能夠在其音樂文化中被流傳久遠，勢必已經被其社會中多數的人們所了解、使用和接受了。

在口傳音樂文化裡，音樂是在很多人不斷演唱呈現當中，同時被欣賞，也被評定其音樂的價值。其音樂絕不只是個人的創作。如同之前所提出的，因為沒有書面樂譜的記錄，在口傳音樂文化裡，一首音樂必須要能夠被接受，否則就會被遺忘且失傳。那麼在這裡就可以假設，當一首音樂不被聽者接受時，結果會有二種可能性，一是這首音樂將被遺忘且失傳；一是這首樂曲很可能被聽者或演唱者稍作改變，以符合聽者和演唱者的需求、想法與希望，然後再繼續以改變了的音樂內容，再不斷地演唱、聽取和流傳。

2.3. 傳承形式的特色

2.3.1. 多變性與固定性

在口耳相傳的音樂裡，因為沒有書面樂譜的記錄，音樂如此不斷演唱，不斷改變，而再不斷地傳唱。在長時間不斷改變的過程中，漸趨造就出一首完整的創作樂曲；於是多變性，成了口傳音樂的很大特色。

在口耳相傳的音樂文化裡，旋律和樂曲都不會只在一次的創作裡就完成，甚至每一個人的每一次表演和演唱，都完成了個人的一次創作。其音樂總是會在流傳的過程當中，不斷地變化、不斷地豐富、不斷地改變，和著不斷地被繼續創作。一首樂曲，從一個人傳給另一個人，從這地傳至那地，一輩一代地傳下來；不同的人事時地，不同的情況和想法，音樂會有非常多的發展變化。在這期間，每一個演唱者都參與這首

樂曲的創作，其樂曲也經歷了每一個演唱者的潤色與豐富。傳到這人手裡，這個人進行一番加工，傳至另一人手上，另一人又做一番加工。流傳到一個地區，發生若干變化，流傳到另一區域，又發生一些演變。音樂的創作與形成，在這其中如是循環不已（何為 1998：20）。口傳音樂以其如此的多變性，和如此的傳續，使得每一身在流傳當中的人，都成為創作者。口傳形式的音樂，大致都無法確定哪一個人創作了其音樂作品。

由於口耳相傳的樂曲，是在長時間的口口記憶之中相傳，處在長時期傳承的過程當中，當然其音樂內容的改變，也發生自多種原因和層次，有意或無意的變化，有目的或者沒有目的的變化，有意義或甚至於沒有意義的變化。人因著身處於正式或非正式的不同環境場合，因著處在不同的感情、情緒和心情，如喜樂或哀怒；因著不同人的不同記憶限制，如記憶鮮明或模糊；因著不同的詮釋演出，如隨興或固定，則樂曲的細節多半會在有意無意之間，產生變化。在音樂的表演行為和樂曲進行過程中，因為即興，加花裝飾，或因為突然忘記，不小心記錯。從此樂曲的固定性和正確性不再，音樂的最初形式甚至可能被遺忘，音樂的整體因此有了改變。音樂改變的程度，或大或小，而這些傳承因素的多變性，造成了音樂內容的多變性。

屬於口傳音樂文化裡的音樂，多半已經過了長時間的變化過程。但是不論樂曲的年代有多久遠，不論樂曲只有稍微或有很大的改變，其變化的過程和原因，有些是因為演唱者曾想要改變其樂曲的音樂內容，覺得這首樂曲應該要改變成他們想要的樣子，有些是演唱者或遺忘樂曲裡的某些音樂內容等。因為沒有書面樂譜的記錄，口傳音樂文化裡的音樂，可能是由個人生產，但是之後又會有很多人的先後創作。

相對於口傳形式的多變性，在書寫音樂文化當中，書面的樂譜形式，因為有文字符號的記錄，因而有一定程度的固定性。書寫音樂形式，因為有樂譜，可以盡可能地把音樂的組成要素記錄下來，從此使得音樂從聽覺層面，也就是抽象的層次，被落實書寫下來。書面樂譜本身，通過寫作的完成而固定下來。「書寫記譜法的存在，允許長

時間下複雜意義資料再次的被喚醒」（Sloboda 1993：242）。因為有樂譜的書寫動作，於是抽象的聽覺層面，與其通過書寫記錄的書面符號、資料、和書面意義，經過長久時間的傳續，每一個符號的意指，每一個資料的呈現，每一個書面的意義，都會一一呈現，且被回憶起。周培維就曾經在其《曲譜研究》中提出：

> 曲譜，是戲曲文獻學上重要的遺產之一。在功用上，曲譜作為古代劇作家、曲作者填詞制曲遵循模式的格律範本，伶工曲師按板習唱、依律度曲的樣板，對推動戲曲創作與演出，普及戲曲文學知識，曾發生過巨大的作用（1997：1）。

只要樂譜書面沒有遺失，只要抄譜的過程中沒有人為的疏失，沒有任何有意無意的外在因素，書面樂譜上的音樂要素都會被固定。例如崑曲歌唱的音樂，之所以能夠被保存下來，即在於其有一套可以將音樂記錄下來的工尺譜記譜法。[3]

書寫音樂形式，因為有記譜法，把盡可能的音樂要素固定下來，於是後人得以從樂譜研究早期的音樂。從樂譜中，後人得以把音樂聲響和歌詞內容徹底分離，或把音樂與人的表演分開研究，實際探討音樂本質（Sloboda 1993：242）。崑曲歌唱的書寫樂譜，因為有從清乾隆以來，工尺譜或簡譜等記譜法，把部分的音樂要素記錄下來，於是二百年後的今天，人們可以拿著這些樂譜，研究當年的崑曲歌唱音樂。此外樂譜把音樂旋律和歌詞內容，以及表演部分徹底分離，所以即使崑曲歌唱的旋律高低，和歌詞語韻的平上抑揚頓挫，有著密切形成的關係，但是在研究的角度中，仍然可以把音樂本身分離出來作探討。音樂在創作的過程中，或許受到歌詞字的語調旋律所影響，但是若從創作的角度看來，其音樂旋律仍然可以單獨被視為創作。書寫音樂形式「使得人能夠以客觀來看待音樂本身」（ibid.）。周培維在《曲譜研究》中就提道：

[3]　崑曲歌唱原本只有工尺譜，後來才發展使用簡譜和五線譜等記譜法。

在歷史價值上，曲譜中輯錄的大量曲調、曲詞與音樂譜式，一方面能反映一個時代某類聲腔劇種的劇目概況、演出盛景與觀眾審美興趣；另一方面，隨著聲樂的不傳、古劇的亡佚，曲譜成為古曲名劇輯抑鉤沉的寶庫，是我們今天研究戲曲史的重要參考文獻。同時，曲譜還是音樂工作者破譯解讀宋詞、南戲、元劇、傳奇、散曲音樂語彙的主要途徑與材料。憑藉著古代曲譜，我們能夠再現高則誠、湯顯祖、洪昇、孔尚任為代表的古代劇作家筆下的音樂形象，按照原始樣式或接近原始樣式的聲腔曲調，為當代觀眾搬演當年傳唱於歌臺舞榭的傳統劇目。曲譜，在戲曲校勘學上也有著不可替代的作用，它是我們今天整理古劇時校讀點斷、核文釐律、補闕析疑的主要參考書（1997：1）。

不過音樂如能以文字符號固定，其必然同時造成了某方面的侷限。「將音樂還原到記載在紙上的樂譜，就原音的再現而言，仍然是不完美的」（Nettl 1964：98）。直至目前為止，可以說所有的記譜法，都只能記錄部分的聲音要素，而還是有一些聲音的音質，和特殊技巧音色等聲音要素，無法被書寫下來（Sloboda 1993：242）。崑曲歌唱的書寫樂譜，可以準確記錄拍子、音高、調號，但常常有很多的滑音、頓挫、輕重、裝飾，以及不同的音響色彩等要素，在樂譜上無法被詳盡無誤地記載。Sloboda 就提出「記譜法選擇了聲音的特定方面作為保存」（1993：242）。也就是每一種記譜法的發明、產生或使用，都有其當初開始的目的和意義（Seeger 1958：168；Nettl 1964：169-170）。

整體而言，書寫音樂形式的固定性，泛指音樂能夠被書寫下來的這個落實動作，以相對於口傳形式無能落實的特性。但是在抄譜和傳譜的過程之中，還是會有很多人為或不可抗拒的內外複雜因素，造成樂譜的正確與否和多種版本的問題。以下將以崑曲歌唱為例，從「遊園」【皂羅袍】的三種記譜方法，與其各自在記錄音樂要素等內容時的方法和情況，藉以檢視這三種書寫形式的固定性和其限制性。

2.3.2. 發展性與廣為流傳性

因為樂譜被記錄和固定，於是後人可以深入樂譜，研究探討原創作者的音樂思維邏輯，整理歸納一個時代的音樂理論和作曲規則。周培維在其《曲譜研究》書中就提出：

> 在理論上，曲譜又是傳統曲學的主要著述形態與批評模式，其中不僅凝聚著填詞技法、歌唱技法的精準，而且立體交叉地反映戲曲韻律論、聲樂論的成就，並兼具曲選、曲品、曲論之作用，在我國古代戲曲理論體系的形成過程中曾占有重要地位（1997：1）。

書寫音樂形式使音樂理論和規則形成且建立。也因著音樂知識理論架構的奠基，創作者可以在原有的規則上，發展更龐大結構、更多元、更趨複雜、甚至更前衛或更突破性的音樂作品。「記譜法之為複雜樂曲整體裡支配力的協調是必須的，其之於複雜音樂性關聯的發展是必要的」（Nettl 1995：37）。後人可在原來的書寫形式之上，發展或發明更複雜的理論規則或更複雜的記譜形式。崑曲工尺譜的記譜法，其發展的過程，即是由簡單愈更發展到繁複完整（朱昆槐 1991：190）。從「遊園」【皂羅袍】之早期的工尺樂譜，於 1746 年出版的《九宮大成南北詞宮譜》，在拍子節奏的呈現上，沒有記錄頭眼和末眼；到殷桂深的傳譜，1789 年出版的《牡丹亭曲譜》，在拍子節奏和音高的呈現上，大致完整的記錄。

書寫音樂文化，因為有樂譜的書寫與固定，可以藉著書面方式使所有的音樂理論具體化，使音樂理論規則得到更大發展，使發展更多樣的音樂創作形式，甚至可以改編、豐富或簡化原創作者的音樂作品。或增或減原創作者的音樂編制，可以因此發展更多元的音樂內容，以及更龐大複雜的形式和結構。書寫樂譜也可以激發創作者的靈感，藉由引用原創作者的主題和部分體裁，藉以激盪新的音樂動機，音樂於是跟著人事時地物的變化而不斷發展。

「音樂的書寫形式是一種靜態的輔助品，藉著它，聲音被一代一代地保存下來」（Elschek 1998：263）。因為有樂譜，將音樂組成要素盡可能地記錄且固定下來，加上印刷技術的普及，交通的發達，音樂很容易透過人事時地物的變遷交流等關係流傳各地。例如崑曲工尺譜【皂羅袍】的第一個樂譜版本《九宮大成南北詞宮譜》於清朝問世之後，經過了二百年的時間，台灣 1987 年將其出版成冊；此外，《九宮大成南北詞宮譜》，在國際交流愈見頻繁的今天，經過多次崑曲世界巡迴的表演，或因各國學術研究上的需要，甚至廣為流傳於世界各地。書寫音樂形式的廣為流傳性，除了使得音樂作品本身可以廣為流傳，創作者的音樂思想也可以因此遠播，甚而樂曲多樣的風格特色也可以因此碰撞交流。

2.3.3. 重覆性與生活性

口傳音樂形式中簡短韻律重覆性特色，體現在音樂內容的呈現。因為這種音樂文化之所以能夠持久延續的緣故，是在於人的記憶。沒有樂譜的書寫記錄落實，而只能倚靠口頭的傳唱，於是記憶的立即輸入、儲存與輸出過程，在樂曲的傳唱落實延續中，愈顯其重要。

不過，人類頭腦的記憶功能是有限的，隨腦可記的記憶容量畢竟有限。由於人類頭腦記憶的有限制性，卻又要符合隨口可唱的原則，於是口傳音樂文化的樂曲骨幹旋律通常會較常有重覆性的特色，且樂句長度通常也比較短小；而且樂曲的主題和同一旋律，通常會一再重覆，使得樂曲可以很容易地被記憶。

口傳音樂形式的的重覆性特色，體現在音樂傳承的形式上。這種音樂文化之所以能夠長久記憶延續，是在於其傳承過程中的重覆性。因為沒有樂譜的書寫記錄可以依賴，因此可以發現，「人對於文化的傳承，警覺性很高」（Sloboda 1993：244），且「人人都負著接續文化的責任」（ibid.）。也因為口傳音樂的傳承極度依賴有限的人生和有

限的記憶，於是可以看到口傳音樂形式的音響傳承，是如此不斷重覆地唱、重覆地聽、重覆地模仿及重覆地記憶，使其音樂文化因此得以不斷地傳承下去。

口傳音樂文化的傳承形式，其過程的所在位置和空間，以及場合和氣氛，通常較接近民間，較為生活化。所以其音樂的內容，通常也是述說生活環境和民間活動情形。且樂曲歌詞通常描述民間環境和節慶，敘述家人和朋友，述說工作和活動。此外因為是每天生活的傳續，且傳唱的是一個民族的生活地域，所以口傳音樂文化的形式，很可能創造出其獨特的音樂聲響。當然隨著時代的變遷與環境的更迭，口傳音樂的演唱場合和氣氛，不再只限於民間生活，也可以說是因為保存文化的影響，更多的外界學術工作者的進入，口傳音樂文化不再處於較封閉的情況，而其音樂與其音樂的演出場合也逐漸地藝術化。

口傳音樂形式，其歌唱和音樂聲響沒能依賴紙筆的記錄，其音樂通常是經過民族的代代生命，和生活的每時每刻去傳續傳延。所以，口傳音樂民族的人，對於文化傳承的意識性很高，這樣的形式和一個民族的音樂及其民族的社會文化，總有著密不可分的互動與關聯，每一個人和生活，似乎都一起肩負著文化接續的重任。

不過在過去落入民間生活的音樂創作、場合和傳唱方式，也造成了它的侷限性。口傳音樂文化的傳承形式和音樂內容，使得其音樂沒能傳播得太遠。因為沒有書寫樂譜，因為需要人親身的口頭傳唱，傳承或傳播，所以口傳音樂文化，除非傳唱的人走得夠遠，否則很難廣為流傳。何況要使一個每天有其工作生活作息的人，為了文化的廣為流傳，而離鄉背井、遠走他鄉，根本是不可能的事情。何況如果世界各地的口傳音樂文化都能如此互相交通傳播，口傳音樂形式可能早就不再是口傳音樂文化了。

2.3. 記譜法的意義－崑曲工尺譜、簡譜和五線譜

記譜法〈notation〉，意指音樂聲音的視覺呈現，視為被聽到或被想像的音樂記錄，也視為一給演奏者的視覺指示（Stanley Sadie 1995：333）；即指將音樂轉換成為閱讀符號的紀錄方法（音樂之友社 1999：1323）。或是視為被聽到，或是被想向出來的音樂，將音樂記錄下來；或是視為給演奏演唱者視覺上的音樂指示。但是以視覺層面的書面樂譜形式，是否能夠記錄轉換所有的聽覺層面的音樂內容？以下將以音樂的二個條件：音高和節奏，以及音樂聲響上的要素：斷，探究崑曲歌唱的音樂，在從聽覺轉換成為視覺的書面樂譜時，其三種記譜方法的呈現以及其中的限制。

音高

在崑曲歌唱的三種記譜法裡，崑曲工尺譜是以「上 尺 工 凡 六 五 乙」等文字和一些外加的線條符號來記錄音高；簡譜是以「1 2 3 4 5 6 7」等阿拉伯數字，與其在數字上下的加點以記錄其音高；而五線譜則是以五條線、譜號，以其在五線譜上的一些線條符號，來界定音高。

這三種記譜法，以不同的呈現方式，雖然都記錄有崑曲歌唱音樂的音高，但是其三種記譜方法所記錄的音高，相對於崑曲的實際演唱，都只是相對的音高。雖然在理論上，崑曲工尺譜上會加記「小工調」的文字，簡譜會加記以「D 調」的文字，而五線譜也會加記以升降記號的符號，以標示其音樂的調性，使其成為所謂的絕對音高形式，但是在實際的演唱情況上並不是如此。崑曲歌唱在其樂曲演唱時的定音，之於每一個崑曲演員，多是各不相同；音樂起音時的音高，且會隨著不同演唱者的聲域和音色，演唱當時的身體心理狀況，而改變起音的高低。當然這些工作都會在演出之前的預演時候，把要演唱的音高固定下來，而在演出時，崑笛就會以在之前已經預定的音

高，暗示演唱者，使演唱者不至於又再改變音高。演唱時的確定音高，在現今的崑曲演唱中，多是根據各個演唱者的歌唱音域；伴奏樂器－崑笛通常會配合著移調。音高在不同的演唱者，且之於同一個演唱者之不同的演唱，也會有所不一樣的移調。在崑曲歌唱裡這樣多變的音高情況，相對於在書面樂譜上只能有一次性記錄的情形，書寫樂譜的固定性，卻也有其限制之處。

節奏

簡譜和五線譜在呈現節奏的方法上，是以拍號和小節線規劃拍子，而節奏則在拍子的框架中，以不同的點圈線條等符號呈現。簡譜和五線譜的節奏書寫方法，在記錄每一個音的長度時，較之於崑曲工尺譜，可以記錄得更為詳盡，一拍、二拍，甚至更長的節奏；或是半拍、四分之一拍，甚至於更短的節奏：或者一又四分之一拍、一又十六分之一拍等甚至於更細的節奏等，簡譜都可以記錄之。節奏可以在簡譜裡，規定記錄得很詳盡。

不過確定的節奏，雖然可以在書面樂譜上加以記錄且固定，但是在崑曲的實際演唱裡，幾乎是沒有的。每個演員，都有其個人對拍子內之音的不同節奏配置和詮釋，甚至於一個演員之多次演唱，也有不一樣的節奏配置和詮釋的可能性。如果要說有確實固定的節奏，是因為某個演唱者對某段旋律音樂或是節奏型態，有所偏好，或是因為演唱者從小學習與之後長期演唱過程中，已習慣某種唱法。而這般不同的節奏表現，也可能正預示著師承的不同和派別的差異。至於崑曲歌唱的三種書面樂譜，崑曲工尺譜只能有一次性且大略的節奏記錄，這是書寫樂譜形式的限制，但是從另一個角度來看，大致的節奏記錄，使得崑曲的演唱更能有彈性和空間，且更加的多變和豐富。而雖然簡譜和五線譜都能記錄較為詳實的節奏長短，一次性的固定，卻也同時限制了節奏的彈性和空間。

斷

　　斷，是崑曲歌唱在演唱過程當中所必要的生理需求，更是崑曲歌唱在詮釋當中很重要的詮釋條件之一。而這在書寫樂譜裡的呈現，在崑曲工尺樂譜裡，換氣的地方，有的樂譜並沒有記錄任何符號，有的樂譜則是以直角線條的符號「∟」以表示換氣的位置；在簡譜裡，換氣的地方多半以打勾的符號「﹀」。但是在其實際演唱中，卻有更多換氣的地方；或者是實際演唱當中的換氣位置，和書寫樂譜上所記錄的換氣位置並不相符合。

　　換氣的位置，在崑曲歌唱裡，幾乎是沒有規則的。每一個演員，都有其個人在體質和生理上的限制，例如年輕的演唱者，一次呼吸若氣吸得充足，其能夠歌唱之樂句的長度，通常長過於年長的演唱者；年輕的演唱者，在一整首樂曲裡所換氣的次數，也會比年長的演唱者少得多。換氣位置的不同，可能是歌唱者生理的需求，或也可以說是一種詮釋。

　　一個演員的多次演唱當中，也可以見得其每一次演唱之不一樣的換氣位置。如果說有固定的換氣位置，是因為演員已在從小學習和長期演唱過程中習慣了的唱法。不同換氣位置的呈現，也呈顯著師承的不同和派別的差異。至於崑曲工尺譜上所記錄之換氣符號，及其換氣的位置，則是書寫樂譜者所認為之理想的換氣位置，也可能是書寫樂譜者記錄某一個演唱者的換氣。從另一個角度來看，換氣在書寫樂譜上的呈現，只能記錄一次換氣的書寫樂譜，是書寫音樂形式所顯現的固定性特色，與一次性限制，但是這樣的記錄，並不會因此而抹煞崑曲演唱的彈性和空間；崑曲的歌唱，仍然在書寫樂譜之外，有其多變、豐富和精彩。

　　而之於斷的部分，在崑曲的演唱裡，可以很清楚地聽辨，有的斷是只斷而不換氣，有的斷是為偷氣，有的斷則順便換氣等，崑曲歌唱裡很多種斷的效果和呈現。但這在崑曲歌唱的工尺譜裡，幾乎沒有清楚詳細地分別記錄。斷的唱法，在崑曲歌唱裡，完

全必須倚靠口耳相傳的音樂形式，使得以傳承之。當然固定的斷的位置，在崑曲的演唱裡，幾乎沒有一定性。每一個演唱者，都有其個人對斷之不同效果表現的不同配置和詮釋，甚至於一個演員之多次演唱，也有其每一次演唱之中，不一樣的斷和詮釋。如果說有固定的斷的位置和表現，是因為某個演員對某段音樂表現所偏好的詮釋，或是因為演唱者已然在從小學習，與其之後的長期演唱過程中，習慣的唱法。或者甚至可以說這般不同的節奏表現，也預示著師承的不同，和派別的差異。之於崑曲歌唱的書面樂譜，沒有很詳盡地記錄斷、換氣及其不同的表現，這並不一定是工尺記譜法的限制，但從這裡可以相當程度地看出，崑曲歌唱在某一個層面，和某一個程度上，且相當倚賴口耳相傳的音樂形式。

其他的音樂要素如顫音、速度，和力度強弱等，顫音的部分，雖然人耳可以聽到，但卻是工尺譜、簡譜和五線譜記譜法到目前為止都還沒有詳實記錄的音樂內容，所以學習顫音的唱法，完全要倚靠口耳相傳的音樂形式。

而之於速度，人耳可以聽辨崑曲樂曲其中速度的快慢，但是工尺譜記譜法到目前為止，也是沒有記錄速度的快慢，無法標定速度的內容；而簡譜和五線譜雖然有速度記號，演唱者卻不一定確實按照規定的速度演唱。演唱速度快慢的依據，之於崑曲演唱者的標準，可能是從小口耳相傳的學習，以及在其愈見成長的演唱生涯中，對樂曲的不同體會，而有不同速度的拿捏和詮釋。在崑曲演唱之前的預演，演唱者通常會和笛師商量且調整樂曲音樂的速度。每一位演員都有其對崑曲樂曲速度的看法和詮釋，故演唱者在每一次的演唱，都會因不一樣的情緒和感受，而有不同的速度詮釋。每一個人的每一次演唱，都可以拿捏精準一致的速度，這在崑曲歌唱裡，幾乎是沒有的。之於崑曲歌唱的工尺譜記譜法，沒有標定速度快慢，雖是工尺譜的一個限制，但從另外一個角度，沒有速度標示，也使得崑曲的演唱，更有彈性和空間。

或許是因為不同的記譜法各自選擇了聲音的特定方面作保存〈Sloboda 1993：242〉，或許是視覺樂譜在呈現聽覺聲音過程之中的侷限性，記譜法有可能非常詳細地

記載音樂。但是在書寫形式裡，由於其在被書寫記錄的過程當中，簡略程度和著重部分的不同，又細分為「部分書寫（teilschriftlich）音樂形式」和「骨幹書寫（geruestartig）音樂形式」（Elschek 1998：253）。部分書寫音樂形式的音樂文化，其樂譜只記錄樂曲的部分音樂要素。骨幹書寫音樂形式的音樂文化，其樂譜上記錄的是樂曲骨幹架構部分的內容，沒有記錄加花或裝飾音部分的音樂內容（圖表譜 3）。

　　相對的，有些音樂形式，長期以來一直沒有樂譜書寫，但音樂文化隨著時間的延續及其彼此之間的交流影響，可能使曾經是口傳傳承音樂形式的音樂文化，演變成骨幹或部分書寫的音樂傳承形式（Nettl 1985：42）。本論文所將探討的崑曲樂譜，則正屬此種情況。

圖表譜 3：音樂的傳承形式

音樂的傳承形式	樂譜書寫程度	口耳相傳程度
書寫音樂形式	詳細	無或少許
部分書寫音樂形式	↓	↓
骨幹書寫音樂形式	↓	↓
口傳音樂形式	無	詳細

崑曲歌唱的傳承

　　和其他中國戲曲音樂一樣，崑曲歌唱的傳承初始只靠口頭傳唱，或師徒制的投師學藝，或世襲制的藝學家傳，或以班帶班，以至清代以前，尚未發現有樂譜記載（周培維 1997：35-36、346）。而清乾隆初年始，可能是因為折子戲的興起（周培維 1997：240-241），或是清唱的需要（周培維 1997：241-242、249），或因崑曲的漸趨沒落（王季烈 1925；楊蔭瀏 1987：4--232-233），則有允祿編纂的《九宮大成南北詞宮譜》崑曲

工尺樂譜[4]問世（中國藝術研究院音樂研究所 1988：178；薛宗明 1990：314；胡喬木 1992：168；周培維 1997：211、346）。從此之後，崑曲有工尺譜作為書面傳承的音樂形式，但同時依舊非常重視跟老師學戲的口傳音樂形式，成為屬於書寫和口傳音樂傳承形式並存的音樂文化。

[4] 清朝時期，崑曲選擇以工尺記譜法來書寫其音樂，但是，工尺譜記譜法早在隋唐時期就已經出現（楊蔭瀏 1987：2-70），其間並多有演變（周維培 1997：341-346）。所以，本篇論文每討論到工尺譜時，指的是崑曲工尺譜，以別於其他中國音樂種類的工尺譜。

3. 採譜與譯譜

畫廊金粉半零星（貼）這是金魚池（旦）池館蒼苔一
片清霑躍草怕泥新繡襪惜花疼煞小金鈴（旦）春
香（貼）小姐（旦）不到園林怎知春色如許（貼）便是（合）〔皂羅袍〕原來妊紫
嫣紅開遍似這般都付與斷井頹垣良辰美景奈何天
便賞心樂事誰家院朝飛暮捲雲霞翠軒雨絲風片
（貼界）小姐　杜鵑花開
烟波畫船錦屏人忒看的這韶光賤　得好盛吓〔好姐姐〕

遊園

牡丹亭

　　崑曲歌唱的樂譜眾多，以「遊園」【皂羅袍】為例，本論文所蒐集的樂譜就有 64 種之多。據大陸「蘇崑」崑曲演唱者柳繼雁說，其實有更多的崑曲樂譜，在大陸文革時期，幾乎全部被焚毀（柳繼雁訪談 1999）。而根據中國藝術研究院音樂研究所的古書修復師傅李文如所言，在中國藝術研究院音樂研究所圖書館裡所收藏的崑曲樂譜，大部分是在文革之後，到民間尋訪來的（李文如訪談 1999）。由此可以想見崑曲歌唱樂譜的多樣性。

　　崑曲有如此眾多樂譜的主要原因，乃是崑曲樂譜雖然直到近百年左右，因印刷術的發達和時代的轉變，始有印刷本出現，但傳統的崑曲在記錄樂譜的方法上，向來都是以手筆記錄。手筆記錄樂譜不像印刷本樂譜，可以一次印刷出無數份一模一樣的樂譜，相反地，每一個人的每一份手筆記錄樂譜本，都有其特殊性。在崑曲裡，不同的樂譜，雖然記錄的是同一首樂曲，但因其間的變因差異，造成音樂內容的不同。以手筆記錄樂譜的意義，較之於印刷本樂譜，會有抄錯、筆誤、看錯，或不小心增加或刪減些許音樂內容；也會有派別和個人的演唱詮釋記錄，混加在各人的手筆記錄樂譜裡等。

　　在崑曲歌唱音樂文化的歷程裡，以手筆記錄樂譜的情況，大致可歸納為二：一是在學習歌唱之前，抄寫自另一份手寫樂譜的樂譜；一是在口耳相傳之後，或在學習歌唱以後，記錄自實際演唱的樂譜。

3.1. 指示性與描述性記譜方法

　　在記譜方法論裡，記錄音樂的方法有二，一是在聲音展現之前，以較主觀，甚至較強勢的音樂思維，去預設音樂整體的預期理想狀態，又以約定俗成的文字符號系統，且以幾近命令的要求，將樂曲書寫成樂譜形式 （Seeger 1958：169；Ellingson 1992：123、169）。這種記譜方法，在指示每一個音被期許的聲響，以及所有書面形式被期許

的音樂整體。所以 Charles Seeger 又稱它為「指示性（Prescriptive）記譜法」（1958），例如西歐古典音樂的五線譜記譜法。在西歐的古典音樂文化裡，五線譜記譜法通常出現在聲音展現之前。創作者首先把欲表達的音樂理想，因襲規定的記譜符號和文字，把音樂藍圖書寫下來；而演奏者則被要求，按照樂譜的指示，演奏樂曲。指示性記譜法在此指示音的高低、節奏長短、拍子、樂曲速度、旋律的力度變化，以及樂曲的感情表達等音樂要素。五線譜記譜法，是創作者試圖在聲響發出和音樂呈現之前，以主觀和理想的態度，在樂譜上繪製音樂要素組構而成的音樂藍圖。

　　另一種樂譜記錄方法，是在聲音發出之後，以較客觀的觀察，落實音樂展現的實際情況，使用任一文字符號系統，描述記錄樂曲聲音之持續且完整呈現的書面樂譜形式（Seeger 1977：169；Ellingson 1992：123）。這種記譜方法，是在樂曲聲音呈現以後，描述每一個音已經發出的聲響過程，以及音樂整體已然呈現的狀態，所以 Ch. Seeger 稱之為「描述性（Descriptive）記譜法」（1958）。例如經音樂學者採譜的田野調查錄音資料，和將聲音輸入電腦後所展示的聲譜圖記譜法，都屬此類。聲譜圖把演出完成了的聲音，輸入電腦中，透過科技儀器的記錄工作，以聲音的物理圖型，毫無掩飾的描述聲音高低、節奏長短、音色音質、樂曲速度，及其樂曲之力度變化等聲音要素。聲譜圖記譜法，是在發出聲響之後，試圖以客觀和呈現事實的角度，在書面樂譜上描述每一個聲音的音響過程，及其樂曲聲音整體的詮釋。

　　然而在世界上多樣的音樂文化裡，有些音樂文化的記譜法功能，在發展開始時為描述性記譜法，而後卻轉換為指示性記譜法的功能。以崑曲的工尺樂譜為例：崑曲原本若沒有書寫樂譜形式，只以口耳相傳形式，後因著種種原因，當它從口耳相傳形式落實書寫成為工尺樂譜時，其記譜的過程是在聲響發出之後，記譜者以旁觀者的角度，描述其音樂聲音的進行，採記其實際演唱展現的狀況。在此情況之下，第一次書寫樂譜的功能方法為描述性記譜法。然後在這記譜之後，樂譜的功能隨即轉變成為在聲音展現之前，以已經確定的音樂思維，作為預設音樂理想狀況的依據，又以樂譜上約定

俗成的文字符號，規定且幾近要求演唱者照譜歌唱。於是崑曲工尺樂譜的功能，至此又轉變成為指示性的樂譜功能。

相反地，在世界上多樣的音樂文化裡，也有記譜的方法，發展初始時為指示性，之後卻可轉換為描述性記譜法的樂譜功能。以五線譜記譜法為例：五線譜記譜法在西歐的古典音樂文化過程裡是屬指示性記譜法。

然而在民族音樂學的田野調查工作裡，學者通常會將沒有書寫樂譜的口傳民族音樂，於聲響發出之後，描述聲音的進行，藉西歐古典音樂的五線譜記譜法，以書寫記錄音樂展現的整體實際情況。在此情況下，五線譜轉變成為描述性記譜法的樂譜功能。

在此牽涉到的問題是，崑曲歌唱是先有口傳音樂形式，才有書寫音樂形式；還是口傳音樂形式與書寫音樂形式於起始同時時即存在？後人幾乎沒能確知崑曲歌唱的最初，是否只有口傳，沒有書寫音樂形式；而其後來才有的書寫音樂形式，則是記錄自口唱；或崑曲歌唱在最初，即已然口傳與書寫音樂形式兼具並存。針對這個問題，當今的音樂學者且各述其詞。中央音樂院的張伯瑜老師認為，崑曲歌唱原有口傳與書寫音樂形式兼具；中國藝術研究所戲曲研究院的退休研究員傅雪漪先生，和崑曲研究者周培維則認為，崑曲歌唱在最初，並沒有書寫樂譜，書面樂譜的記錄，是後來才有的（周培維 1997：35-6、240-2、249、346）；而上海戲研所的李曉老師認為，崑曲歌唱最初是否只有口傳音樂形式，而沒有書寫音樂形式，則沒有人知道。

以民族音樂學的角度，來探尋崑曲歌唱之口傳與書寫音樂形式的源頭，崑曲歌唱應是先有口傳，後有書寫音樂形式，如此則第一份崑曲歌唱書寫樂譜應該是採記自演唱者的口唱，且有許多書面樂譜是採錄自口唱，即採譜。採譜的記錄情況，即如第一章所探討的，視覺層面的書面樂譜，可能沒有辦法呈現聽覺層面的所有，而且各採譜所記錄之聽覺層面的音樂內容不一，所記錄成視覺層面的方法不一，當然也有可能採譜記錄得不夠精準和正確等問題。這些情形使得造成不同採譜的樂譜之間，會有不同

之音樂記錄方法，和音樂被記錄之內容上的差距。不同的採譜，以及在不同採譜之後的樂譜，除了產生出許多樂譜之外，也漸次可以探出其中的差異程度。

這樣的推測假設起因於如第一章所述，如果崑曲歌唱原來就有書寫音樂形式，則在理論，其書寫樂譜，應該會有一定程度的固定性。可是這樣的理論，在實際上的崑曲歌唱書寫音樂形式裡，呈現的卻是眾多的樂譜版本，且各自版本的內容，又或多或少有些許的不一。

本章即將針對崑曲歌唱之兼具有口傳與書寫音樂形式的過程與情況，從以上如是的推測假設起始，以崑曲歌唱「遊園」【皂羅袍】之目前所蒐集到的 64 個版本為例，從後來留傳承續下來的這許多書面樂譜其中，印證崑曲歌唱之兼具有口傳與書寫音樂形式的情況。之後則將進一步以譯譜和採譜的理論方法，將多種崑曲樂譜譯成相同記譜法的樂譜，且從中探究崑曲歌唱之多種樂譜版本的原因。

3.2. 作曲譜與詮釋譜

眾多崑曲樂譜中，依樂譜的呈現與功能又可區分為二：一種是作曲譜，又稱研究譜，即在實際演唱之前，主動記錄的樂譜，類似於 Charles Seeger 所提的指示性記譜法；另一種樂譜是詮釋譜，其記譜在演唱之後，樂譜詳細描述演唱的音樂內容，有如 Charles Seeger 所提的描述性記譜法。

作曲譜，又稱研究譜，其成譜的狀況有二：一即創作者本人直接記譜，二為記譜者將創作者的口傳音樂第一次落實書寫。此種樂譜的功能，是欲將原創作樂曲記錄下來。作曲譜的記譜過程，牽涉到記錄的音樂內容，是創作者所預期的整體音樂內容。或是記譜者所認為的樂曲骨幹旋律。而作曲譜在今日則轉變成為研究譜。研究譜的研究價值在於，它提供了研究的第一手資料。

詮釋譜，也就是崑曲歌唱在最開始時並沒有書面樂譜的形式，只以口耳相傳的方法傳續音樂，後來則為了將崑曲音樂保存下來，以書面形式記錄自口唱的採譜。詮釋譜的書寫內容，通常外加口唱過程中的詮釋，所以這種樂譜又名為詮釋譜。詮釋譜裡的所記錄的旋律音，除了原作曲旋律音，還外加記譜者自己對其音樂的詮釋。因此有學者就認為，《納書楹曲譜》是屬研究譜，而《粟廬曲譜》則屬詮釋譜（李曉 1999；傅雪漪 1999）。

崑曲歌唱的傳承，雖有書寫樂譜的傳承，卻特重口耳相傳的形式。以致其樂譜傳承的書寫過程有二步驟：一即崑曲樂譜是以按譜抄寫的方式，也就是《粟廬曲譜》在書寫記錄樂譜時，是抄寫自《納書楹曲譜》原譜；第二種步驟是，崑曲樂譜是口耳傳唱之下的採譜記錄。即《納書楹曲譜》的整理者葉堂，以口耳相傳的方式教弟子們歌唱，而後代弟子們再以口耳相傳的方式教俞粟廬歌唱，而後俞粟廬將所學到的崑曲歌唱，外加自己的詮釋，再以工尺記譜法，記錄成為書面樂譜的形式。

3.3. 理論與實際

以下將提出本論文在譯譜和採譜時，所使用之理論方法；並且探討實際在記錄崑曲「遊園」【皂羅袍】樂曲時的困難性，以及在此處的解決方式，以之作為第四章在實際比較樂譜和演唱時的依據。譯譜採譜的方法，因切入角度的不同，往往造成譯譜樂譜和採譜樂譜呈現上之不同，以下將針對本論文在譯譜和採譜的過程，所採取的方法，提出實際操作採譯樂譜中的限制等論題。

3.3.1. 譯譜

　　譯譜，是把一種記譜法的樂譜，翻譯成為另一種記譜法的樂譜。在音樂文化中，把樂曲從一種記譜法翻譯至另一種記譜法的原因和目的，是為了將較古老久遠和深奧難懂的樂譜，翻譯成當前普遍流行的樂譜，使其音樂得以被廣為探討、接受和流傳。

　　以手筆記錄樂譜，是因早期印刷術的繁複性及不普遍性，使得這是崑曲歌唱自傳統以來在學習和擁有書面樂譜的普遍方式。然而在樂譜的記譜方法上，雖然都是以工尺記譜法，但在筆跡和順序上卻有所差異。而以印刷呈現的簡譜和五線譜，乃因後來印刷技術的簡化、發達和普及，使得印刷本成了後來在學習和擁有崑曲樂譜的方式。印刷本雖然呈現一致性，然其當中仍會因為印刷的時間、地點、出版者和轉印者的不同，而有不同一的版本出現。

　　關於本論文的譯譜，即是把崑曲「遊園」【皂羅袍】之工尺譜和簡譜樂譜，翻譯為以五線譜記譜法記錄的樂譜，使其各樂譜呈現統一，以便於統整比較樂曲之音樂內容的差異。而以五線譜記譜法作為統一譯譜的原因，乃因為其普遍性。

　　將崑曲的工尺譜和簡譜，轉譯成為五線譜的過程，翻譯有原樂譜的調號、音高、拍子、節奏和斷等樂譜上所顯示的符號內容。以下即將以上述這五項樂譜記錄要素，個別提出討論，以敘述本論文在崑曲樂譜譯譜過程中所遇到的困難性。

3.3.1.1. 調號的譯譜

　　調號決定音樂整體的絕對音高。在調號譯譜方面，「遊園」【皂羅袍】在《納書楹曲譜》中記錄「商調」調號於劇目開頭；而《粟廬曲譜》和柳繼雁的樂譜，記錄「小工調」調號於劇目開頭，二者之調號記錄雖然名稱不同，但在五線譜裡都譯成 D 調（陳萬鼐 1978：164；薛宗明 1990：267-9）。調號記譜在簡譜裡，如《振飛曲譜》則是記

錄「小工調（1＝D）」的文字和數字記號調號於劇目開頭。因此在本論文的五線譜譯譜上，調號統一譯成 D 大調（圖表譜 4）。

圖表譜 4：「遊園」【皂羅袍】樂譜之三種記譜法的調號記錄與其譯譜

記譜法	樂譜例子	調號記錄	譯譜
工尺譜	《納書楹曲譜》	商調	
	《粟廬曲譜》	小工調	
簡譜	《振飛曲譜》	小工調（1＝D）	

3.3.1.2. 音高的譯譜

在音高譯譜方面，因為「遊園」【皂羅袍】是「小工調」，[1] 所以在此曲工尺樂譜當中的「上 尺 工 凡 合 四 乙 上 尺 工 凡 六 五 乙 上 尺 工 凡 六 五 乙」，和簡譜樂譜中的「1 2 3 4 5 6 7 1 2 3 4 5 6 7 1 2 3 4 5 6 7」，習慣上在五線譜上譯成「D E F# G A B c# d e f# g a b c#1 d1 e1 f #1 g1 a1 b1 c#2 d2」等音（圖表譜 5）。

圖表譜 5：三種記譜法在「遊園」【皂羅袍】中音高記錄對照表

記譜法	音高記錄																				
工尺譜	上	尺	工	凡	合	四	一	上	尺	工	凡	六	五	乙	上	尺	工	凡	六	五	乙
簡譜	1̣	2̣	3̣	4̣	5̣	6̣	7̣	1	2	3	4	5	6	7	1̇	2̇	3̇	4̇	5̇	6̇	7̇
五線譜	D	E	F#	G	A	B	c#	D	e	f#	g	a	b	c#1	d1	e1	f#1	G1	a1	b1	c#2

[1] 見頁 40-1。

音高譯譜的困難之處在於：工尺樂譜上出現有「の」和「𠂤」等非以上工尺記號，乃因手筆記錄的筆跡差異，以及工尺字體在繁簡字體中的不同選擇記錄。所幸工尺樂譜上所指示的工尺旋律，雖然有樂譜在傳抄過程中的多種差異因素，和因不同傳唱採譜所導致一些旋律音差異與增減。但在不同版本的相互多次對照之後，還是可以歸納結論此記號所標示的音高。對照《納書楹曲譜》、《粟廬曲譜》和柳繼雁的手抄樂譜，可以發現《納書楹曲譜》中有 24 個「四」字旋律音，而在《粟廬曲譜》和柳繼雁手抄樂譜中，24 個「四」字旋律音都記錄以「の」；而《納書楹曲譜》和《粟廬曲譜》中 13 個「六」字旋律音，在柳繼雁的手抄樂譜中則都記錄以「𠂤」。

此外在工尺樂譜裡，凡遇到下列四種記號情形，譯譜裡都以較小音符符頭「˙」記錄之。一為所有偏右較小的工尺字音，二為凡是「˙」記號音，三為凡是「ノ」記號音，四為凡是「ヽ」記號。而在簡譜裡，凡所有上標的數字音高，和簡譜中的裝飾音，如「〰」，譯譜裡也都以較小的音符符頭「˙」記錄之。

3.3.1.3. 拍子和節奏的譯譜

拍子的譯譜

拍子決定音樂和樂譜上之長短多變的節奏型態。工尺譜記譜法是以點圈符號記錄拍子，但其中又因手筆書寫的不同選擇記錄和筆跡差異，點圈符號多有差異。例如《納書楹曲譜》分別以「、」和「。」符號，在工尺音高的右方，只記錄第一拍和第三拍；《粟廬曲譜》是以「、˙。˙」，在樂譜音高的右方分別標記第一、二、三和第四拍；柳繼雁的手抄樂譜則是以「×、。、」在樂譜音高的右方分別標記第一、二、三、四拍。此外在工尺譜的拍子記號亦出現「L」記號，標示其拍點音是休止符；而「－」則標示其前一小節的最後一音連結至下一小節的第一拍；而「△」表示其前一拍最後

一音連結至下一拍。簡譜以拍號，在樂曲開頭記錄樂曲拍子，例如《振飛曲譜》是以樂譜開頭的「4/4」數字記號記錄一小節有四拍（陳萬鼐 1978：141；薛宗明 1990：244-5）。

節奏的譯譜

節奏譯譜的困難處在於：只從工尺樂譜並未準確顯示每一個音高的時值長短。其節奏是在拍子的框架中，隱含於工尺音的數目多寡中；而一拍當中因可放置一至五個，甚至有更多的工尺字音，故而其節奏型有多種變化可能。因此本論文之工尺譜的節奏譯譜，即將有拍點的音譯成四分音符，拍點音之後的其他工尺字音則只譯出音高符頭，不加符幹和符尾，藉以表示其樂譜上並未標明拍子內各音的時值長短。

而簡譜的節奏譯譜方面，以標於數字下的單一線條作為一拍的單位。若一拍只一個數字音者，譯之為四分音符；若一拍有二個數字音以上者，則依據其數字下方的線條數，和數字旁或有的附點記號譯其樂譜音符的時值長短。

3.3.1.4. 斷的譯譜

在中國戲曲之斷的理論裡，斷的技巧種類多樣，有「另起之斷」，有「連上之斷」，有「一輕一重之斷」，有「一收一放之斷」，有「一陰一陽之斷」，有一口氣忽然一斷，有「一連幾斷」，有「斷而換聲吐字」，有「斷而寂然頓住」（傅惜華 1983：221）。而呂鈺秀在其「『斷』在中西聲樂中的應用」一文中特別整理探討斷的意義與功能：將斷的功能劃分為三，一為生理需要的斷，二為語音造成的斷，三為美學考量的斷。而在生理需要的斷裡，又區分有換氣和偷氣等斷的形式（呂鈺秀 1998：55 - 65）。

至於崑曲樂譜中斷的符號，則有休止符記號與換氣記號之別。休止符記號上，工尺樂譜是以記錄在工尺字右方的「Ｌ」記號，記錄拍點音的休止符；簡譜則是以數字音中的「0」數字記號，標記休止符。這二種記號於五線譜譯譜上均譯為長度不等的休止符。而換氣記號方面，工尺樂譜是以記錄在樂譜左方的「Ｌ」記號，記錄換氣；而

簡譜則是以記錄在樂譜旋律上方的「ˇ」記錄換氣。以上二種記號於五線譜譯譜上，譯為同簡譜之記寫在旋律上方的「ˇ」，以標示換氣。

3.3.2. 採譜

在民族音樂學裡，把記錄聲音的過程，即把聲音轉換成為視覺符號的過程，稱為採譜（Transcription）（Nettl 1964：98）。音樂文化中，把聲音採譜書寫下來的原因和目的，是為了將抽象的聽覺音樂轉換成具象的視覺樂譜，以便於研究與保存。

在此將把崑曲的實際演唱，轉換成為當今較普遍的五線譜記譜法樂譜形式。雖然五線譜和其他記譜法一樣，沒能記錄音樂聲響的整體全面，但以五線譜來採記崑曲歌唱音樂的原因，是因為五線譜是當今較為普遍的記譜法。

採譜是使音樂以視覺的層面展現，但是在採記口傳的音樂時，卻有其侷限與困難。因一次的採譜只能呈現一次的演唱，而口傳音樂卻是每一次演唱都有不同的即興。這顯示了口傳音樂多變的一面，但也由於錄音和採譜的一次性，故在此則只採記多次演唱詮釋當中的一次展現。錄音和採譜的一次性，顯現每一次的錄音和採譜，都是口傳音樂的代表性。

在把實際演唱採記成為五線譜的過程，記錄演唱過程中的音高、節奏和斷等音樂要素。以下即將以上述所提三個音樂記錄的要素，個別提出以敘述崑曲實際演唱在採譜的方法與過程，探討崑曲演唱採譜過程中所遇到的困難性。

3.3.2.1. 音高的採譜

音高的記錄，在實際演唱採譜過程中所遇到的困難大致有四：一為演唱採譜的定音方面，二為演唱時的音高高低微差，三為演唱的咬字音，四為推氣音。

定音的採譜

在音高的採譜上，絕對音高，也就是調號的記錄方面，相較於書面樂譜上都是記錄以 D 調（小工調），但在實際演唱裡，演唱者卻是依照個人音域和演唱技術等因素作音調上的移調調整；因此在不同演唱者的起音上，多少都有和 D 調相差高低大二度至小三度的定音差別。在此為了和譯譜的相互對照比較，採譜上的調號統一移調採記成為 D 大調。但在每一份採譜最前方則以括號標示出其第一音的絕對音高。

音之高低微差採譜

在採譜的過程中，有一些實際演唱的音高，多有半音以內的些微差異，無法在五線譜上以線間位置的音符，甚至無能以升降記號來採記。因此在此採譜時，以箭頭符號加標於音符上方或下方，「↑」箭頭記號用以指示此音較其上所記音符略高四分之一音；而「↓」箭頭記號則指示此音較其上音符略低四分之一音，藉此在五線譜上指示更細微的音高變化。

3.3.2.2. 咬字音的採譜

咬字音的出現，是因為中國戲曲理論歷來強調「字正腔圓」和「以字行腔」；字正才能腔圓（中國大百科全書出版社編輯部 1992：485）；首重咬字咬得清楚，後重旋律進行的優美。「要把字咬得好且清楚，肯定是要用力的」（盧文勤 1984：73）。咬字的口勁力度往往會影響旋律音高，也就是在旋律進行過程中，演唱歌詞字時，由於演唱者加重咬字，吐字勁道關係，使得由上或由下自然帶出來的一個短音，即咬字音，下滑或上滑至旋律音。其與旋律音之間的音程距離，小至四分之一音，大至十二度音。這個音雖有文獻稱其為「上倚音」（盧文勤 1984：93）[2]，在此則統一描述為咬字音。[3]

[2] 盧文勤將咬字音現象，即「上倚音」，歸納為裝飾音部分。

[3] 咬字音在此沒有沿用盧文勤之「上倚音」的說法，是因為在「上倚音」的定義裡，咬字音只

　　咬字音在本論文的採譜記錄方式有二，一為可以聽得清楚咬字音音高，採記以只有符頭的較小音符。二為聽不出咬字音音高，只聽得其咬字的力度感，卻因演唱速度較快等變因，以致無法辨識其咬字音音高，在此採譜中將會採記以斜線「＼」記號，標示咬字音下滑；而以「／」記號，標示咬字音上滑，藉以標示其咬字音。

　　咬字音又因其字少腔多的崑曲歌唱特色，原本只在咬字一開頭出現的咬字音，因為戲曲理論裡對於字頭、字腹和字尾的分段咬字要求（中國大百科全書出版社編輯部1992：485），怕一個歌詞字在很長的拖腔旋律中遺忘了此字，逐漸產生了在其他拍點音上，也有因重咬字腹和字尾音而產生的咬字音情況。在此凡咬字音，無論在歌詞字的字頭、字腹和字尾出現的咬字音，都以咬字音的採譜方法記錄之。

　　咬字音在此的採譜記錄，是將咬字音當作崑曲歌唱音樂聲響的一部分。所以在採譜的過程中，只要有咬字聲響音的出現，就將之記錄下來，當作音樂整體的一部分。

3.3.2.3. 推氣音[4]的採譜

　　在崑曲歌唱的詮釋過程中，有一些旋律單音持續過程中，認為持續單音過於單調，而欲使此單音有所變化，所以在美感要求下，於節奏點處加入推氣技巧，使產生推氣音。也就是一個歌詞字唱二到五個連續的同一音。這個歌唱詮釋特色，是在西方聲樂歌唱中所沒有的。推氣音並不是創作樂曲時的旋律要求，而是崑曲歌唱的詮釋特色使然。此處的推氣音採譜，乃在推氣處加記此音，外加連結線記號，連結此推氣音和前一音，並在此推氣音上方或下方記以「＞」重音記號。[5]

有上倚音往下滑音的狀況。但是在本論文之崑曲歌唱的採譜裡，卻發現有往上滑音的咬字音。所以在這裡的討論時，就以其音高出現的情形，稱之為咬字音。

[4]　以上所探討的二者：「咬字所產生的滑音」，和「長音中推氣加重音」，在盧文勤的「京劇聲樂研究」裡，都歸納到裝飾音「倚音」裡（1984：93）。

[5]　以上所探討的二者：「咬字所產生的滑音」，和「長音中推氣加重音」，在盧文勤的「京劇聲樂研究」裡，都歸納到裝飾音「倚音」裡（1984：93）。

此外撮腔裝飾唱法裡的撮腔音，也即推氣音；其演唱方法為推氣唱法。俞振飛在《粟廬曲譜》度曲須知部分，就提到撮腔裝飾唱法：「凡一腔將盡之際，其腔音下轉者，唱者每易把尾音上揚，致有轉入去聲之弊，特用本腔扣住之」（1996：9）。撮腔裝飾唱法的旋律詮釋，也就是在二連續音下行時，旋律進行中會在二音間重覆演唱前一音一次，然後再向下進行。此重覆音的演唱方法即推氣音唱法。撮腔裝飾唱法在工尺樂譜上的記錄，是工尺字音高下方連接「‧」符號。

3.3.2.4. 拍子和節奏的採譜

拍子的採譜

拍子在崑曲歌唱旋律裡有二種：一是散拍；一是上板拍子，也就是有記錄拍號的音樂部分。在此散拍部分旋律另採記成為一個單獨的小節 – 第一小節；而上板部分旋律，採譜為了與前段樂譜的譯譜相互對照比較，在此全部和譯譜統一，從第二小節的第三拍開始採記。拍號方面，採譜也為與前段譯譜能夠相互對照比較，在此全部統一採記為 4/4 拍。在此另將在採譜樂譜的左上方標示實際演唱時的速度。

節奏的採譜

在節奏的採譜方面，因為此份採譜是從人耳聽覺的角度來採記，且因樂曲的演唱速度較慢，所以採記實際演唱的過程中，有很多原本於樂譜中顯示為裝飾唱法，且在譯譜上譯成較小音符的部分，在此都被採記成旋律音，以普通音符大小記譜。[6]此外於旋律音之外，尚有時值非常短，以致無法數算音符實值的裝飾音，採譜時將之採記成為音高符頭，即只記錄音高符頭，而不記錄符幹和符尾。

[6]　在此十六分音符和比十六分音符長的時值，都採記成旋律音，也就是以普通音符大小記譜。

3.3.2.5. 斷的採譜

　　斷的種類、意義和功能多樣，有生理上所需要的斷、語音所造成的斷，與美學考量上的斷（呂鈺秀 1998：55 - 65），[7]然而在此處採譜過程中，凡是有斷的長度超過十六分音符時值者，在此以休止符記號記錄之；另有斷不出現於休止符位置者，在此都以「ˇ」打勾記號記錄之。在此斷的採譜記錄，包含休止符處的斷和換氣，旋律音之間的斷和換氣，音與音之間的斷和換氣，和小節線上的斷和換氣等；也無論斷的功能，是樂句結束時的換氣斷，是氣不夠時的偷氣斷，是邊唱邊偷氣斷，和休止符的休止換氣斷等。

[7]　譯譜之斷的部分，見 3.3.1.4.。

崑曲
歌唱的口傳與書寫形式

4. 從實際演唱到樂譜
實例探討

　　本章將從崑曲實際演唱的多變性，以及實際演唱與樂譜之間的關聯性和差異性，探討崑曲樂譜與實際演唱中，一些音樂聲響和美學上的規則；進而重建《納書楹曲譜》的樂譜全貌。

　　崑曲從視譜到實際演唱的過程中，演唱了哪些樂譜上所記錄的部分？有哪些是書寫樂譜轉換到實際演唱時的限制？實際演唱又呈現了哪些書面樂譜所無法記錄的東西？以特重口耳相傳的崑曲歌唱來說，除了在口唱、聽覺和記憶當中學習之外，書面樂譜的意義又是什麼？崑曲歌唱音樂，如何從樂譜到實際演唱之中進行轉換。在第一節將以柳繼雁的樂譜與歌唱為例，比較探討此問題。

　　崑曲的實際演唱，在同一師承體系之下，學習的樂譜相同，教唱的老師亦同；如此相同的學習時間、環境及教學條件下，不同演唱者對於相同樂曲的演唱詮釋，是否會有一致的演唱呈現？而演唱詮釋，又會有如何的差異？差異的原因為何？在同一師承之下，不同演唱者會有何不同的演唱呈現，那麼師承的意義為何？這即是第二節所要探究的主題。此部分將以中國江蘇省崑曲劇團裡，三位演唱者──孔愛萍、徐昀秀與龔隱雷的一次演唱為例，在此比較三個實際演唱，探究此一問題。

　　書寫樂譜的多變，在崑曲音樂文化裡，反映在樂譜和譯譜上有不同的音樂記錄；而究其不同音樂內容記錄的原因，當中有許多有意無意的變因。本章第三節將討論在同一師承下，不同演唱者的樂譜記錄。同一傳承系統下，老師與學生所各自書寫記錄的崑曲樂譜，是否有相同的呈現？其各自的樂譜內容，是否仍有所變化？樂譜的變化在哪些地方？為什麼會有所變化？在承續的過程裡，樂譜的傳承，會有哪些是相同的傳承？會傳承哪些東西？這是此節所要比較和研究的主題。

4.1. 從樂譜到實際演唱——柳繼雁的樂譜與歌唱[1]

比較崑曲從樂譜到實際演唱之間的異同和相互關係，是此段所要探討的重點。崑曲的樂譜與實際演唱並非完全一致。從按譜歌唱，直到實際演唱外加詮釋，實際演唱和樂譜間已有差異；而歌唱詮釋部分，則幾乎沒有記錄在樂譜上。

柳繼雁女士，年約五、六十歲，蘇州人，現住蘇州。是「繼字輩」的一員，也是蘇州崑曲劇團的演員。現已退休。在樂譜和實際演唱方面，她回憶到，以前在學習崑曲歌唱時，每一位學唱者，除了要學會讀工尺譜，甚至還要會抄譜。然在文化大革命期間，幾乎所有私人的崑曲樂譜都被銷毀了；而隨著時代與記譜法的更迭，印刷術的發達，崑曲工尺譜逐漸被印刷簡譜取代，學習者不再須要親手抄寫樂譜。在訪談中，柳繼雁手持自己親筆所寫的「遊園」樂譜，一邊看譜，一邊拍曲，一邊演唱。這份樂譜，是在文革之後回憶當年抄本所再次手筆書寫的手抄本，記譜的方法依舊是工尺譜。[2]而在實際演唱方面，柳繼雁是繼字輩的一員，屬於且承續繼字輩的傳承派別與輩份，其演唱代表江蘇省蘇崑劇團的傳承。此外因柳繼雁是俞粟廬的再傳弟子，她的崑曲「遊園」是俞粟廬的弟子所教唱。所以也可以說，柳繼雁是屬於俞粟廬之崑曲歌唱傳承派別。

以柳繼雁作為樂譜和實際演唱比較探討的例證，是因為其手抄樂譜的完整性。傳承自傳統的崑曲文化，柳繼雁直到現在仍依循著崑曲歌唱學習的傳統：自己抄譜，且按其手抄譜歌唱。柳繼雁的情況，就如同傳統的崑曲歌唱教育，學習者自己親手抄譜，然後按譜演唱。而目前之崑曲歌唱教育的情形，在文革毀譜之後，幾乎所有的崑曲劇團，崑曲演唱者和崑曲歌唱學習者，都統一改以使用簡譜，即普遍印刷出版且普遍為人所知的《振飛曲譜》。《振飛曲譜》原是屬於上海崑曲劇團的書寫樂譜傳承，[3]而今幾乎所有的派別劇團，皆使用此一派別劇團的簡譜樂譜。

[1]　柳繼雁的樂譜譯譜與實際演唱採譜，見附錄 3。

[2]　柳繼雁的手抄樂譜，見附錄 2.1。

[3]　俞振飛先生曾是上海戲曲學校的領導人，所以在此歸類《振飛曲譜》是「上崑」的書寫樂譜

對於柳繼雁從書寫樂譜到實際演唱的比較，實際演唱採譜均表達出樂譜上所記錄的調號、音高和拍點。但由於書寫樂譜的記錄不夠詳盡，仍然有些實際演唱的聲音內容是樂譜上所沒有記錄的。以下分別從四點探討之：一是咬字音現象，二是推氣音現象，三是節奏變化，四是斷。

4.1.1. 咬字音現象

咬字音的唱法和現象，常聽聞於崑曲的實際演唱當中；但卻亦是柳繼雁的樂譜與實際演唱之間一明顯的差異。在柳繼雁的實際演唱裡，樂曲共出現有 35 個咬字音；但這些咬字音在柳繼雁的樂譜上，都沒有記錄。其中有 18 個咬字音出現在字頭，即「妤」、「紫」、「遍」、「與」、「井」、「美」、「奈」、「何」、「天」、「賞」、「家」、「朝」、「飛」、「捲」、「翠」、「雨」、「煙」、「波」等歌詞字；另有 6 個咬字音出現在字腹和字尾，即「遍」、「似」、「與」、「斷」、「井」和「院」等歌詞字（圖表譜 6）。

如果將文字的平仄與咬字音的出現相比較，18 個字頭咬字音裡，平聲字字頭咬字有音的歌詞占有 7 個字，上聲字占 7 個字，去聲字占 4 個，而入聲字則不具字頭咬字音。由此可見，在柳繼雁的實際演唱裡，咬字音現象在平聲字和上聲字的字頭旋律出現較多，但去聲字也占一定份量（圖表譜 6）。

咬字音並沒有被崑曲樂譜記錄下來，因為從最初創作樂曲的角度，它並沒有被視為是一旋律音；然而咬字音於實際演唱的意義則是其要求咬字清楚和重咬字使然。咬字清楚是崑曲在實際演唱時，戲曲理論上的要求；而崑曲樂曲會因為咬字音關係，使其實際演唱的音樂內容增加一些短音，使樂曲旋律有所變化。但若從另一個角度來看，樂譜上沒有咬字音記錄，這使得演唱者可以隨著個人和不同一次演唱之情況不同，有較彈性的咬字音位置和咬字音音程，也留予實際演唱詮釋呈現多樣性。此外從本論文

傳承。

所收集到的 64 份工尺譜裡，歌詞字體均寫得較大，為主要部分；而工尺旋律字體則寫得較小，為次要部分。如此的樂譜記錄形式，對其重咬字的要求似也早有暗示。但咬字音與原旋律音的音程距離，與演唱速度上的拿捏，就屬口授心傳的部分，只能倚靠口傳學習、模仿或參考。

圖表譜 6：柳繼雁的樂譜與實際演唱比較

歌詞	咬字音 字頭-字腹字尾		推氣		斷			
					換氣		休止	
	實際演唱	樂譜	實際演唱	樂譜	實際演唱	樂譜	實際演唱	樂譜
原	--	--	-	-	-	-	-	-
來	--	--	-	-	2	-	-	-
妊	1-0	--	-	-	-	-	-	-
紫	1-3	--	5	-	2	-	-	2
嫣	--	--	-	-	1	-	-	-
紅	--	--	-	-	1	-	-	-
開	--	--	-	-	1	-	-	-
遍	1-2	--	-	-	2	-	1	2
似	0-1	--	-	-	-	-	-	-
這	--	--	-	-	-	-	-	-
般	--	--	-	-	1	-	1	1
都	--	--	-	-	-	-	-	-
付	--	--	-	-	-	-	-	-
與	1-1	--	4	-	2	-	-	-
斷	0-1	--	-	-	1	-	1	-
井	1-1	--	-	-	2	-	-	-
頹	--	--	-	-	1	-	1	-
垣	--	--	1	-	1	-	-	-
良	--	--	-	-	-	-	-	-
辰	--	--	-	-	1	-	-	-
美	1-0	--	-	-	1	-	-	-
景	--	--	-	-	1	-	-	-
奈	1-0	--	-	-	1	-	1	-
何	1-0	--	-	-	1	-	1	-

天	1-0	--	-	-	1	-	1	1
便	--	--	-	-	-	-	-	-
賞	1-0	--	-	-	-	-	-	-
心	--	--	-	-	1	-	-	-
樂	--	--	-	-	1	-	1	-
事	--	--	-	-	1	-	-	-
誰	--	--	-	-	-	-	-	-
家	1-0	--	-	-	2	-	-	-
院	0－1	--	1	-	2	-	1	1
朝	1-0	--	-	-	-	-	-	-
飛	1-0	--	-	-	1	-	-	-
暮	--	--	-	-	1	-	-	-
捲	1-0	--	-	-	2	-	1	2
雲	--	--	-	-	-	-	-	-
霞	--	--	-	-	1	-	1	-
翠	1-0	--	-	-	-	-	-	-
軒	--	--	2	-	3	-	1	1
雨	1-0	--	-	-	-	-	-	-
絲	--	--	1	-	1	-	1	-
風	--	--	-	-	-	-	-	-
片	--	--	1	-	3	-	2	1
煙	1-0	--	-	-	-	-	-	-
波	1-0	--	-	-	1	-	1	-
畫	--	--	-	-	-	-	-	-
船	--	--	-	-	1	-	-	-
錦	--	--	-	-	-	-	-	-
屏	--	--	-	-	1	-	1	-
人	--	--	-	-	-	-	-	-
忒	--	--	-	-	-	-	-	-
看	--	--	-	-	1	-	1	-
的	--	--	-	-	-	-	-	-
這	--	--	-	-	-	-	-	-
韶	--	--	-	-	-	-	-	-
光	--	--	-	-	2	-	-	-
賤	--	--	-	-	-	-	-	-
總計	24	--	7	0	48	0	18	11

4.1.2. 推氣音現象

推氣音的唱法和現象，常見於崑曲實際演唱當中；但其卻也是柳繼雁的樂譜與實際演唱之間的差異。在柳繼雁的實際演唱裡，樂曲共出現有 7 處推氣音現象，分別出現於「紫」、「與」、「垣」、「院」、「軒」、「絲」、和「遍」等歌詞字旋律音中；但這些推氣音在柳繼雁的樂譜上，都沒有記錄（圖表譜 6）。

如果將推氣音與文字聲韻相比較，7 個推氣音裡，平聲字有推氣音的歌詞字占 3 個，上聲字占 2 個，去聲字有 2 個，而入聲字則無。由此可知，推氣音現象與平仄聲韻並無直接關聯（圖表譜 6）。

推氣音於樂譜的意義，乃在於推氣音並沒有被書寫記錄下來，因為從最初創作樂曲的角度，它並沒有被視為旋律音；然而推氣音於實際演唱上的意義則是：其運用推氣的唱法，使得單音可在節奏長度內被重覆演唱；而推氣音唱法，則是在崑曲實際演唱時，為了裝飾旋律，且避免長音的單調。但若從另一個角度見之，樂譜上沒有推氣音記錄，這使得演唱者可以隨著個人和不同演唱者的選擇詮釋，有較彈性的推氣音呈現。不過因為不同演唱者的推氣位置與次數不同，使得樂譜也沒能固定記錄推氣音。[4] 推氣音因樂譜沒有記錄，也顯出其實際演唱上的彈性。而以推氣音的旋律變化，來比較樂譜與實際演唱之間的差異，可以發現到，工尺書面樂譜沒有記錄推氣音唱法，這使得樂譜留予演唱呈現的彈性空間和多樣性的詮釋可能；因而推氣唱法的位置與其演唱詮釋次數，就只能倚靠口耳相傳的方式，以作為模仿記憶和參考學習。

[4] 見三位演唱者的推氣音唱法比較部分，見 4.2.4.。

4.1.3. 節奏變化

崑曲工尺樂譜裡，並沒有記錄一拍裡各音的節奏長短變化；但在實際演唱裡，卻可聽聞一拍裡，各音的節奏長短變化。這亦是柳繼雁的樂譜與實際演唱之間，一個明顯的差異。以下將比較柳繼雁的工尺譜和實際演唱裡，一拍內的節奏差異，從工尺樂譜的角度，歸納整理柳繼雁的工尺樂譜裡，從一拍一個至一拍四個工尺字音於其實際演唱過程中的節奏變化情形。

一拍一個工尺字音

在工尺樂譜裡，一拍一個工尺字旋律的情形，在樂曲中呈現有 47 處；然而於實際演唱裡，柳繼雁卻詮釋有八種節奏型，且節奏詮釋有從一拍一個音到五個音不等（圖表譜 7）。

由對照比較的統計得知，樂譜裡記錄一拍一個工尺字的旋律，在柳繼雁的實際演唱裡，還是多詮釋以一個四分音符的節奏型 ♩，佔 60%；其次是詮釋以二個八分音符的推氣唱法 ♫，佔 17.02%；其他還詮釋有同音如 ♪♪♪ 的所謂帶腔裝飾唱法、附點的頓挫變化 ♫，和花腔裝飾唱法 ♬，各佔 2.13%（圖表譜 7）。其中的帶腔裝飾唱法，即「凡在一音連續之中，於應行換氣之處，小作停頓，再迅行仍用原音，續唱而下者，謂之帶腔」（俞振飛 1996：7）。

一拍二個工尺字音

在工尺樂譜裡，一拍二個工尺字旋律的情形，在樂曲中呈現有 32 處；然而於實際演唱裡，柳繼雁卻詮釋有十種節奏型，且節奏詮釋有從一拍二個音到五個音不等（圖表譜 7）。

由對照比較統計得知，樂譜裡記錄一拍二個工尺字的旋律，在柳繼雁的實際演唱裡，較多詮釋以附點中加斷的節奏型 ♪♫，佔 18.75%；其他還詮釋有如撮腔裝飾唱法 ♫、如豁腔裝飾唱法 ♫、推氣唱法 ♫♫、附點頓挫變化如♫、♫、和 ♫，和花腔裝飾唱法 ♫（圖表譜 7）。其中撮腔裝飾唱法，即「凡一腔將盡之際，其腔音下轉者，唱者每易把尾音上揚，致有轉入去聲之弊，特用本腔扣住之」（俞振飛 1996：9）。而豁腔裝飾唱法即，「凡所唱之字屬去聲，於唱時在出口第一音之後加一工尺，較出口之第一音高出一音，俾唱時音可向上遠越，不致混轉他聲者」（俞振飛 1996：17）。

一拍三個工尺字音

在工尺樂譜裡，一拍三個工尺字旋律的情形，在樂曲中呈現有 15 處；然而於實際演唱裡，柳繼雁詮釋有八種節奏型，且節奏詮釋有從一拍二個音到五個音不等（圖表譜 7）。

由對照比較統計得知，樂譜裡記錄一拍三個工尺字的旋律，在柳繼雁的實際演唱裡，多詮釋以 ♫♪ 的節奏型，佔 33.33%；詮釋以 ♪♫ 節奏型的拍子，則只佔 13.33%；其他還詮釋有附點的頓挫變化，如 ♫♫ 和 ♫♫ 等（圖表譜 7）。

一拍四個工尺字音

在工尺樂譜裡，一拍四個工尺字旋律的情形，在樂曲中只呈現有 5 處；然而於實際演唱裡，柳繼雁詮釋有三種節奏型，且節奏詮釋有從一拍三到四個音不等（圖表譜 7）。

由對照比較的統計得知，樂譜裡記錄一拍四個工尺字的旋律，在柳繼雁的實際演唱裡，多詮釋以♫♫的附點節奏型，佔 60%；其次則多詮釋只一拍三個音的節奏型，♪♫ 和 ♫♫ 節奏型（圖表譜 7）。

樂譜上沒有記錄一拍之內的各音節奏長短，似乎造成無從依據演唱的限制，但從實際演唱的角度看來，這使得演唱者可以隨著個人和不同一次演唱的情況，有較彈性的節奏長短變化，也留予實際演唱詮釋的多樣性特色。而從以上的統計數據可以發現，雖說柳繼雁仍會在不同一次演唱裡有不一樣的詮釋呈現，但這是柳繼雁大致的節奏詮釋方式。節奏的拿捏詮釋，在工尺譜中屬口授心傳部分，只能倚靠口傳作為學習、模仿或參考的對象。

圖表譜 7：柳繼雁在實際演唱所使用的節奏型

樂譜內一拍中的音符數	實際演唱節奏型	出現次數	歌詞字 / 拍數	旋律音以外的功能 / 百分比
1	[♩]	26	紫/1、紫/3、遍/1、遍/2、遍/3、與/3、井/1、井/2、良/1、辰/1、天/1、心/1、家/1、院/3、朝/1、飛/1、捲/1、捲/3、捲/4、軒/1、軒/3、片/3、片/4、煙/1、波/1、船/1、光/2	推氣/21.42%
	[♪ ♪ ♪]	3	都/1、捲/2、波/2	-
	[♫]	8	紫/2、紫/4、與/1、與/2、垣/2、院/4、軒/4、絲/1	推氣/51.25%
	[♫♪]	1	樂/1	附點頓挫變化/100%
	[♫♪♪]	4	媽/1、遍/2、樂/2、絲/2	帶腔裝飾唱法/25%
	[♫♫]	1	紅/2	花腔裝飾/100%
	[♫♫♪]	1	便/1	花腔裝飾/100%
	[♫♫♫]	1	何/3	花腔裝飾/100%
2	[♫]	5	井/1、景/2、何/1、霞/2、雨/1	-
	[♫♪]	4	妳/1、遍/1、家/2、看/1	附點頓挫變化/50% 腔裝飾唱法/50%

	節奏型	數	字/次數	說明
	(樂譜符號)	6	斷/1、奈/1、院/1、霞/1、軒/2、片/1	附點頓挫變化/100%
	(樂譜符號)	5	妖/2、斷/2、頹/3、垣/1、飛/2	撮腔裝飾唱法/80%
	(樂譜符號)	1	春/1	-
	(樂譜符號)	2	頹/2、何/2	花腔裝飾/100%
	(樂譜符號)	3	家/3、風/1、光/3	推氣/66.67%
	(樂譜符號)	4	景/1、誰/1、韶/1、光/2	附點頓挫變化/100%
	(樂譜符號)	1	院/2	花腔裝飾/100%
	(樂譜符號)	1	賤/1	前半拍屬附點頓挫變化，後半拍屬花腔裝飾/100%
3	(樂譜符號)	1	賞/1	-
	(樂譜符號)	1	片/2	-
	(樂譜符號)	5	紅/1、開/1、似/1、美/2、的這/1	-
	(樂譜符號)	2	這般/1、頹/1	-
	(樂譜符號)	1	人忒/1	-
	(樂譜符號)	2	美/1、錦/1	花腔裝飾/100%
	(樂譜符號)	2	付/1、畫/1	-
	(樂譜符號)	1	看/2	前半拍屬附點頓挫變化，後半拍屬花腔裝飾/100%
4	(樂譜符號)	1	事/2	-
	(樂譜符號)	1	的/1	-
	(樂譜符號)	3	事/1、雲/1、翠/1	附點頓挫變化/100%

4.1.4. 斷

　　斷，在柳繼雁的樂譜與實際演唱之間，亦有明顯記譜上的差異。其中記以「ˇ」的斷，在實際演唱的採譜中，共出現有 33 個；這些在工尺樂譜上皆沒有記錄。而於休止符記號的斷之處，實際演唱採譜中，出現有 17 個休止符；其中有 14 個休止符，在樂譜上並沒有記錄。相對地在柳繼雁的書寫樂譜裡，出現有 10 個休止符；而其中有 8 個休止符，在其實際演唱裡並沒有出現。也就是說，柳繼雁在實際演唱過程中，只有 3 個斷處——也就是記以「ˇ」與休止符記號之處 – 是按照工尺樂譜上的記錄（圖表譜 8）。

　　在斷裡，換氣並沒有被柳繼雁的樂譜記錄下來，因為從柳繼雁的樂譜記譜角度，它並沒有被視為是樂曲內容的一部分。然而並非所有崑曲樂譜都沒有記錄換氣記號，在本論文所搜集的 64 份樂譜中，就有 28 份工尺樂譜和 10 份簡譜，有記錄換氣記號（圖表譜 8）。而在斷裡，休止沒有完全被柳繼雁的樂譜記錄下來，乃因其都屬柳繼雁的實際演唱變化詮釋。

圖表譜 8：本論文 64 份樂譜的書寫內容一覽

崑曲樂譜 / 記譜法	咬字音	推氣音	裝飾唱法	斷	
				換氣	休止
遊園（牡丹亭）/ 工尺譜	×	×	×	ˇ	ˇ
崑劇唱片曲譜選 / 簡譜	×	ˇ	ˇ	ˇ	ˇ
中國曲調選集 / 簡譜	×	×	×	×	×
與眾曲譜 / 工尺譜	×	×	ˇ	×	ˇ
集成曲譜 / 工尺譜	×	×	ˇ	×	ˇ
霓裳文藝全譜 / 工尺譜	×	×	×	×	×
半角山房曲譜 / 工尺譜	×	ˇ	ˇ	ˇ	ˇ
九宮大成南北詞宮譜 / 工尺譜	×	×	×	×	×
昆曲音樂（三）部分曲譜 / 工尺譜	×	×	×	ˇ	ˇ
九宮大成南北詞宮譜 / 工尺譜	×	×	×	ˇ	ˇ
崑曲曲譜 遊園 / 工尺譜	×	×	×	ˇ	ˇ
崑曲集 / 工尺譜	×	×	×	ˇ	ˇ
崑曲曲譜 選輯 / 簡譜	×	ˇ	×	×	ˇ
昆曲譜 / 工尺譜	×	×	ˇ	×	ˇ
崑曲曲譜 / 工尺譜	×	×	×	ˇ	ˇ
崑曲集錦 / 工尺譜	×	×	×	ˇ	ˇ
崑曲雜抄 / 工尺譜	×	×	×	ˇ	ˇ
崑曲雜錦 / 工尺譜	×	×	×	ˇ	ˇ
崑曲譜 / 工尺譜	×	×	ˇ	×	ˇ
楢裘集 / 工尺譜	×	×	ˇ	×	×
賞心樂事曲譜 / 工尺譜	×	×	×	×	ˇ
樂部精華 / 工尺譜	×	×	×	ˇ	ˇ
謁師 / 工尺譜	×	×	×	ˇ	ˇ
寸心書屋曲譜 / 工尺譜	×	×	×	ˇ	ˇ
粟廬曲譜 / 工尺譜	×	ˇ	ˇ	ˇ	ˇ
振飛曲譜 / 簡譜	×	ˇ	ˇ	ˇ	ˇ
遊園 / 工尺譜	×	×	×	ˇ	ˇ
崑曲 游園驚夢 / 簡譜	×	ˇ	×	ˇ	ˇ

夢園曲譜 / 工尺譜	×	×	×	×	✓
牡丹亭 －學堂、遊園、驚夢－【簡譜版】/簡譜	×	✓	×	✓	✓
牡丹亭 －學堂、遊園、驚夢－【簡譜版】/簡譜	×	✓	×	✓	✓
牡丹亭 －學堂、遊園、驚夢－【簡譜版】/簡譜	×	✓	×	✓	✓
牡丹亭－學堂、遊園、驚夢－【正譜版】/五線譜	×	✓	×	✓	✓
牡丹亭 －學堂、遊園、驚夢－【簡譜版】/簡譜	×	✓	×	✓	✓
崑曲傳統曲牌選/ 簡譜	×	✓	✓	✓	✓
崑曲零冊 「遊園」/ 工尺譜	×	×	×	✓	✓
牡丹亭 / 工尺譜	×	×	×	✓	✓
牡丹亭曲譜 / 工尺譜	×	×	×	×	✓
蓬瀛曲集 / 工尺譜	×	×	×	✓	✓
崑曲曲譜抄本 / 工尺譜	×	×	×	✓	✓
曲譜 / 工尺譜	×	×	×	✓	✓
南套曲《牡丹亭•遊園》/ 簡譜	×	×	×	✓	✓
張戴曲譜 / 工尺譜	×	✓	×	×	✓
張風戴熙稿本曲譜 / 工尺譜	×	✓	×	×	✓
繪圖精選崑曲大全 / 工尺譜	×	×	×	×	✓
明・湯顯祖《牡丹亭還魂記》〈驚夢〉/ 簡譜	×	✓	×	×	×
納書楹曲譜 / 工尺譜	×	×	×	×	×
納書楹曲譜 / 工尺譜	×	×	×	×	×
納書楹曲譜 / 工尺譜	×	×	✓	×	✓
崑曲掇錦 / 工尺譜	×	×	✓	✓	✓
崑曲新導 上、下冊 / 簡譜	×	✓	✓	✓	✓
抄本崑曲 / 工尺譜	×	×	✓	×	×
總計	0	16	15	38	44

4.2. 師承之下的詮釋──孔愛萍、龔隱雷與徐昀秀[5]

歌唱音樂藝術的表現，乃為演唱者音樂思維的展現；而不同個人的演唱詮釋，顯示演唱者對樂曲的不同理解。即使在同一師承之下，不同演唱者對於同一首樂曲，仍然有不同的理解與詮釋選擇。

在此選擇以中國江蘇省崑曲劇團的三位旦角演唱者，來作為同一師承下之實際演唱比較的例子，其原因在於：目前大陸七個崑曲劇團中，演唱者的傳承情況為，劇團在一個輩份中，一種角色通常只傳承一位演唱者。但中國江蘇省崑曲劇團，很特殊地在三十到四十歲那一輩份的演唱者裡，傳承有三位旦角演唱者。因此在此有機會比較同輩且同一師承之下，三位演唱者各自詮釋的「遊園」【皂羅袍】。

孔愛萍、徐昀秀與龔隱雷三人，是目前中國江蘇省崑曲劇團裡的第四代旦角演員，即繼字輩的第三代。他們從小到大一直是戲曲學校裡同一期的同學，年皆三十幾歲，都移居自蘇州，[6]在南京居住發展，講蘇州話。由於三人的崑曲歌唱技術都已達一定水準，所以三人都是中國江蘇省崑曲劇團之可能的當家旦角接班人。[7]此外三人當中，除徐昀秀之外，孔愛萍和龔隱雷都曾有一段時間接受上海崑曲劇團旦角張洵澎的指導傳授。

由於同一師承的派別特色，但也由於崑曲歌唱藝術的多變性，和音樂在詮釋過程中的複雜性與豐富性，以下將歸納整理三位演唱者的實際演唱異同處，提出五個主要的相同和差異點：即咬字音唱法、附點詮釋唱法、斷的唱法、裝飾唱法，和推氣音唱法。

[5] 孔愛萍、徐昀秀與龔隱雷的實際演唱採譜，見附錄 4。

[6] 蘇州本有一個蘇州蘇崑劇團，而中國江蘇省崑曲劇團的所有團員，皆遷移自蘇州和蘇州蘇崑曲劇團。

[7] 中國江蘇省崑曲劇團目前的當家旦角演員，為張繼青女士。

4.2.1. 咬字音唱法差異

咬字音於崑曲實際演唱裡的聽覺層面，使聽得出且感受到崑曲之重視咬字的程度。而當不同演唱者的咬字輕重不一，卻使得即使在同一師承之下，仍造成不同演唱者實際演唱的咬字音多寡，和著咬字音與旋律音之間的音程差距。在實際演唱裡，徐昀秀使 23 個歌詞字頭和 33 個字腹字尾有咬字音，龔隱雷使 27 個字頭和 37 個字腹字尾出現有咬字音，而孔愛萍則使 8 個字頭和 20 個字腹字尾呈現有咬字音（圖表 4）。由此統計發現，龔隱雷的咬字音較多，而徐昀秀的咬字音次之，孔愛萍的咬字音較少。

咬字音唱法的位置

在實際演唱裡，樂曲共 60 個歌詞字中，有 17 個歌詞字字頭的咬字音——即「紫」、「遍」、「美」、「天」、「賞」、「心」、「家」、「院」、「飛」、「捲」、「霞」、「翠」、「軒」、「風」、「煙」、「波」和「光」等歌詞字，三位演唱者演唱一致（表 4）；再對照其他演唱者 –中國江蘇省崑曲劇團（即繼字輩傳承）的張繼青和胡錦芳，江蘇蘇崑劇團（繼字輩傳承）的柳繼雁，上海崑曲劇團（即傳字輩傳承）的梁谷音和沈昳麗，浙江京崑劇團（傳字輩傳承）王奉梅，和北方崑曲劇團（傳字輩傳承）之蔡瑤銑[8]的實際演唱，會發現張繼青、胡錦芳和柳繼雁，亦即繼字輩傳承，在這 17 處大致都有咬字音唱法出現；相對其他傳承的梁谷音、沈昳麗、王奉梅和蔡瑤銑，亦即傳字輩，在這 17 處卻幾乎沒有咬字音出現。由此比較歸納，這 17 個歌詞字的咬字音現象，是繼字輩傳承的特色。

但咬字音出現的地方，即便在同一師承下之不同演唱者的實際表演，各人咬字音的位置仍有所不一。在實際演唱裡，樂曲共 60 個歌詞字中，除 17 個歌詞字咬字音一致之外，有 6 處咬字音只在徐昀秀和龔隱雷的演唱中一致——即「來」、「妳」、「何」、「朝」、「絲」和「看」等歌詞字，這 6 處咬字音並沒有在孔愛萍的演唱中出現；另有

[8] 　大陸當前五個職業崑曲劇團及其演員傳承，見附錄 1。

龔隱雷演唱的 5 個歌詞字咬字音——即「嬌」、「都」、「與」、「辰」和「奈」等歌詞字，和徐昀秀演唱的 1 個歌詞字咬字音——即「付」字，這 6 個歌詞字咬字音是屬各人的演唱咬字音，咬字音位置並未和其他二位演唱者的演唱重疊（圖表譜 9）。

如果將文字的平仄聲韻與咬字音的出現相比較，在三位演唱者的實際演唱裡，孔愛萍實際演唱有 16 個字頭咬字音，其中平聲字占 9 個，上聲字 4 個，去聲字 3 個，而入聲字則無。而徐昀秀實際演唱有 16 個字頭咬字音，其中平聲字 12 個，上聲字 5 個，去聲字 6 個，而入聲字則無咬字音。而龔隱雷實際演唱 29 個字頭咬字音，平聲字 17 個，上聲字 6 個，去聲字 6 個，而入聲字則無咬字音。由此比較可見，其三人的實際演唱裡（圖表譜 9，附錄 4），再相較於柳繼雁的實際演唱（圖表譜 6-7，附錄 3），[9]咬字音並不一定出現在某一種特定的平仄歌詞字旋律上，而是因著各人的實際演唱情況而異。

咬字音演變為旋律音

此外從其中的對照比較發現，咬字音唱法的短音音響效果，因為演唱速度較慢的關係，音符時值變長，使之有逐漸轉變成較長的旋律音趨勢。咬字音的音符時值通常較短，[10]但從三份採譜的咬字音和樂曲旋律對照比較，可以發現到：由於孔愛萍和徐昀秀的演唱速度較慢，使得有些咬字音的時值相對較長，又因本論文的採譜是將音符長度超過十六分音符時值的音採記為樂曲旋律音符，這使得咬字音轉變成為旋律音。在實際演唱裡，孔愛萍有 7 個字頭咬字音在演唱的過程中，因為演唱速度較慢關係，轉變成為樂曲旋律音；而徐昀秀也有 2 個咬字音，轉變成樂曲旋律音；龔隱雷則因為演唱咬字音的速度較快，所以咬字音是以小音符型式採譜記錄。由此統計發現，孔愛

9　見頁 52 和 54。

10　也是因為咬字音的音符時值較短關係，使得本論文的咬字音採譜，是記錄以只有符頭，而沒有符幹和符尾的音符。

萍使較多的咬字音轉變成為樂曲旋律音，徐昀秀次之，而龔隱雷則沒有所謂咬字音轉變成為旋律音趨向。

從以上的數據得知，崑曲實際演唱的旋律，雖然只是一種因咬字而產生的音響現象；但若咬字咬得較重，咬字音的時值加長，樂曲旋律則會改變。咬字音在實際演唱裡，即使在同一師承之下，每一位演唱者所唱的咬字音，出現位置仍各不相同，使用咬字音唱法的次數也各有不同，外加咬字音唱法的位置，和咬字音唱法次數，這些都只能在實際演唱中呈現，除師承和口耳相傳之外，則是演唱者個人的詮釋選擇。

圖表譜 9：孔愛萍、徐昀秀和龔隱雷的實際演唱比較

	咬字音			推氣			斷			附點節奏詮釋		
	孔愛萍	徐昀秀	龔隱雷	孔愛萍	徐昀秀	龔隱雷	孔愛萍	徐昀秀	龔隱雷	孔愛萍	徐昀秀	龔隱雷
原	--	-	-	-	-	-	-	-	-	-	-	-
來	-	3	2	-	2	-	2	2	2	2	-	-
妊	-	1	4	1	1	1	-	-	-	1	1	1
紫	2	5	2	2	2	-	2	2	2	1	-	-
嫣	--	-	2	-	-	-	-	1	-	2	-	1
紅	--	-	-	-	2	-	1	1	2	-	-	-
開	-	-	-	-	-	-	1	1	1	-	-	1
遍	2	2	2	2	2	1	1	1	2	-	1	-
似	-	-	-	-	-	-	-	1	1	-	-	-
這	-	-	-	-	-	-	-	-	-	-	-	-
般	-	-	-	-	-	-	1	1	1	-	-	-
都	-	-	1	-	-	-	-	-	-	-	-	-
付	-	1	-	-	-	-	-	-	-	-	-	-
與	-	-	2	1	1	-	1	2	2	-	-	-
斷	-	-	-	1	1	1	-	1	-	1	1	1
井	-	-	1	1	1	-	2	2	2	1	1	2
頹	-	-	-	1	1	-	1	1	1	-	-	-
垣	-	-	-	-	-	-	1	1	1	1	-	-
良	-	-	-	-	-	-	-	-	-	-	-	-
辰	-	-	1	-	-	-	1	1	1	-	-	-
美	1	1	1	-	1	1	-	1	2	1	1	1
景	-	1	-	-	-	-	1	1	2	1	1	1
奈	-	-	1	-	-	-	-	-	-	-	-	-
何	-	1	1	-	-	-	1	2	1	-	-	-
天	1	1	1	-	-	-	1	-	1	-	-	-
便	-	-	-	-	-	-	-	-	-	-	-	-
賞	1	1	1	-	-	1	-	-	1	-	-	1
心	1	1	1	-	-	-	1	1	1	-	-	-
樂	-	-	-	1	1	-	1	1	1	2	1	1

事	-	-	-	-	-	1	-	-	2	1	2	2
誰	-	-	-	-	-	-	1	-	-	1	1	1
家	1	1	1	1	2	2	1	1	2	1	-	-
院	2	1	1	1	1	-	2	2	2	-	1	1
朝	-	1	1									
飛	1	1	1	-	-	-	1	2	1	-	-	-
暮	-	-	-	-	-	-	-	-	1	-	-	-
捲	1	1	1	1	1	1	2	2	2	-	-	-
雲	-	-	-	-	-	-	-	-	-	1	1	1
霞	1	1	1	-	-	-	1	2	2	1	1	1
翠	1	1	1	-	-	-	-	-	-	-	1	1
軒	2	1	1	2	3	-	2	2	3	-	1	1
雨	-	-	-	-	-	1	-	-	1	-	-	-
絲	-	1	1	-	-	-	1	1	1	-	-	-
風	1	1	1	-	-	-	-	1	-	-	1	1
片	-	-	-	2	2	-	1	2	2	1	2	2
煙	1	1	1	-	-	-	-	-	-	-	-	-
波	1	1	1	-	-	1	1	1	1	-	-	-
畫	-	-	-	-	-	-	-	-	-	-	-	-
船	-	-	-	-	-	-	1	1	1	-	-	-
錦	-	-	-	-	-	-	-	-	-	1	1	1
屏	-	-	-	-	-	-	-	-	-	-	2	2
人	-	-	-	-	-	-	1	1	1	-	-	-
忒	-	-	-	-	-	-	-	-	-	-	-	-
看	-	1	1	-	-	-	-	-	1	2	-	-
的	-	-	-	-	-	-	1	1	2	-	-	-
這	-	-	-	-	-	-	-	-	-	-	-	-
韶	-	-	-	-	-	-	-	-	-	1	1	1
光	1	1	1	1	2	1	1	1	1	1	1	1
賤	-	-	-	-	-	-	1	2	1	1	1	1
總計	28	56	64	20	26	12	37	47	53	22	24	22

4.2.2. 附點詮釋唱法差異

附點節奏在崑曲實際演唱的聽覺層面，使速度較慢的崑曲樂曲，感受到旋律長短變化。且附點節奏常出現於崑曲實際演唱裡之一拍二個音、一拍四個音，和一拍五個音以上的旋律型。但是當不同演唱者對附點詮釋的選擇位置和選擇詮釋方式不一，卻也使得即使在同一師承之下，不同演唱者的演唱，仍是造成實際演唱上的差異。實際演唱裡，孔愛萍使用 27 個附點節奏，徐昀秀使用 25 個附點節奏，而龔隱雷則使用有24 個附點節奏（圖表譜 10）。由此統計發現，孔愛萍使用附點節奏來詮釋崑曲樂曲的次數較多，徐昀秀次之，而龔隱雷的附點節奏唱法次數較少。

崑曲之附點節奏型詮釋

在崑曲實際演唱裡，一拍二個音的旋律，大致有四種節奏變化方式：一為二個等值的八分音符節奏 ♪♩，二為前長後短的附點 ♪♩，三為前短後長的附點 ♪♩，四為附點裡加斷，即在附點節奏之間加休止符 （圖表譜 10）。一拍四個音的旋律節奏，大致有四種變化方式：一為四個等值的十六分音符節奏 ，二為前半拍是前長後短的附點節奏 ，三為 節奏型，四為 節奏型。而一拍五個音的旋律節奏，大致可歸納為二種變化方式：一為前半拍是前長後短的附點節奏 ，二為 節奏型。而附點節奏在崑曲這實際演唱裡，於一拍二個音的旋律方面，孔愛萍詮釋有 12 個附點節奏，其中有 6 個前長後短的附點，3 個前短後長的附點，4 個附點中加斷的附點；徐昀秀詮釋有 22 個附點，其中有 3 個前長後短的附點，9 個附點中加斷的附點，但沒有前短後長的附點；龔隱雷詮釋有 20 個附點，其中有 6 個前長後短的附點，8 個附點中加斷的附點，亦沒有前短後長的附點。而一拍四個音的附點旋律方面，孔愛萍詮釋有 14 個附點節奏，徐昀秀詮釋有 10 個附點節奏，龔隱雷詮釋

有 20 個附點節奏。另一拍五個音的附點旋律方面，孔愛萍詮釋有 4 個附點節奏，徐昀秀詮釋有 3 個附點節奏，龔隱雷詮釋有 1 個附點節奏（圖表譜 10）。

附點詮釋位置

而在實際演唱中，樂曲有 14 個歌詞字旋律，三位演唱者的演唱皆是以附點節奏詮釋之，即「妊」、「斷」、「井」、「美」、「景」、「樂」、「事」、「誰」、「雲」、「霞」、「片」、「錦」、「韶」和「光」等歌詞字旋律；再對照其他演唱者的實際演唱，會發現繼字輩傳承者[11]的實際演唱，在這 14 處大致都有附點節奏詮釋出現，相對傳字輩傳承者的實際演唱，在這 14 處卻大致沒有附點節奏詮釋出現。由此比較歸納，這 14 個歌詞字是繼字輩傳承在演唱「遊園」【皂羅袍】時，大致的附點節奏詮釋位置。

但附點節奏詮釋的位置，即便在同一師承下之不同演唱者的實際演唱，各人仍有所不一。在實際演唱裡，樂曲除 14 處附點詮釋位置一致之外，有 5 處附點詮釋只在徐昀秀和龔隱雷的演唱中一致 – 即「院」、「翠」、「軒」、「風」和「屏」等歌詞字旋律，這 5 處附點並沒有在孔愛萍的演唱中出現；有 2 處附點詮釋只在孔愛萍和龔隱雷的演唱中一致——即「紅」和「賤」等歌詞字旋律，這 2 處附點並沒有在徐昀秀的演唱中出現；另有孔愛萍演唱的 4 處附點詮釋 – 即「來」、「紫」、「垣」和「看」等歌詞字旋律；徐昀秀演唱的 1 處附點詮釋 – 即「遍」等歌詞字旋律；和龔隱雷演唱的 1 處附點詮釋——即「開」等歌詞字旋律，這 6 處附點詮釋，是屬各人的演唱特色，其附點位置並未和其他演唱者之演唱有重疊（圖表譜 10）。

如果將附點節奏與平仄聲韻的詮釋出現相比較，在三位演唱者的實際演唱裡，孔愛萍實際演唱詮釋有 20 個附點節奏，其中平聲字占 8 個，上聲字占 5 個，去聲字 7 個，而入聲字旋律則無附點節奏詮釋。而徐昀秀實際演唱詮釋共有 21 個附點節奏，其中平聲字占 8 個，上聲字占 4 個，去聲字占 9 個，而入聲字旋律詮釋則無附點節奏。

[11] 大陸當前五個職業崑曲劇團及其演員傳承，見附錄 1。

此外龔隱雷實際演唱詮釋有 22 個附點節奏，其中平聲字占 10 個，上聲字占 4 個，去聲字占 8 個，而入聲字則無附點節奏詮釋。由此可見，在三位的實際演唱裡，附點節奏並非只出現在某一種特定的平仄歌詞字旋律上，而是因著各人的實際演唱情況而異（圖表譜 10）。

從以上的數據得知，附點節奏詮釋與出現的位置，即使在同一師承下，不同演唱者的實際演唱，各人的附點詮釋位置，仍有不一。在速度較慢的崑曲演唱當中，為了避免單調，為了求變化，為了使有頓挫輕重變化之感，常常會詮釋旋律以附點節奏，此種一長一短時值的節奏，使得在聽覺上有頓挫稜角的變化之感。由此可見崑曲歌唱旋律，會因為附點節奏變化的關係，使其旋律內容變化。而附點節奏詮釋的意義，是在於節奏中之音的長短變化；當中一長一短的節奏詮釋，是在變化且豐富音樂聲音內容裡的節奏部分。附點在實際演唱裡，除師承和口耳相傳之外，則是演唱者個人的選擇詮釋。

圖表譜 10：三位演唱者在實際演唱裡，一拍內的節奏型變化

	一拍二個音				一拍四個音				一拍五個音	
孔愛萍	2	6	4	3	2	14	1	0	1	2
徐昀秀	10	3	9	0	9	10	0	1	3	3
龔隱雷	6	6	8	0	2	9	0	1	1	3

4.2.3. 斷的差異

不同演唱之斷的方式、斷的位置和樂曲中之斷的次數不一，使得即使在同一師承之下，仍造成不同演唱者之實際演唱上的差異。在實際演唱裡，孔愛萍有 37 個斷，徐昀秀有 48 個斷，而龔隱雷則有 56 個斷（圖表譜 10，附錄 4）。由此統計發現，龔隱雷的斷較多，徐昀秀次之，孔愛萍的斷較少。

斷的位置

在實際演唱裡，樂曲有 28 個斷的位置，三位演唱者演唱一致（圖表譜 10，附錄 4）；再對照其他演唱者的實際演唱，可發現繼字輩傳承者[12]的實際演唱，在這 28 處大致都有斷出現；相對傳字輩傳承者的實際演唱，在這 28 處卻不一定有斷的出現（圖表譜 10，附錄 4）。

但是斷出現的地方，即便在同一師承下之不同演唱者的實際演唱，各人之斷的位置仍有不一致之處。在實際演唱裡，樂曲除了 28 個斷有一致之外，有 1 處斷的位置，即「天」歌詞字旋律裡[13]的斷，只在孔愛萍和龔隱雷的演唱中一致，此處的斷並沒有在徐昀秀的演唱中出現；而有 2 處斷的位置，於「似」和「美」等歌詞字旋律裡的斷，只在徐昀秀和龔隱雷的演唱中一致，這 2 處的斷並沒有在孔愛萍的演唱中出現；另有徐昀秀演唱的 3 處斷的位置 – 即「斷」、「風」和「看」等歌詞字旋律裡的斷，和龔隱雷演唱的 4 處斷的位置 – 即「賞」、「事」、「暮」和「雨」等歌詞字旋律裡的斷，這 7 處斷的地方是屬各人的演唱斷，其斷的位置並未和其他演唱者的演唱重疊（圖表譜 10，附錄 4）。

[12] 大陸當前五個職業崑曲劇團及其演員傳承，見附錄 1。
[13] 大陸當前五個職業崑曲劇團及其演員傳承，見附錄 1。

從以上的數據得知，斷亦是音樂旋律內容改變的一項變因。斷在實際演唱裡出現的位置和頻率次數，即使在同一師承之下，不同演唱者所唱的斷，出現位置各不相同，使用斷的次數也各有不同。此外在演唱過程中，斷的位置和斷的次數詮釋方法，多倚賴師承和口耳相傳，和演唱者個人的詮釋選擇。

4.2.4. 推氣音唱法差異

推氣音唱法，是中國戲曲之特別且不同於西方聲樂的唱法和特色。[14]而當推氣音唱法的位置與次數選擇詮釋不一，使得即使在同一師承之下，仍造成實際演唱不同的差異。在實際演唱裡，孔愛萍使 20 個旋律過程，運用推氣音唱法；徐昀秀在 25 個旋律過程，運用推氣音唱法；龔隱雷則於 10 個旋律音過程，使用推氣音唱法（附錄 4）。由此統計發現，徐昀秀使用較多推氣音唱法，孔愛萍次之，而龔隱雷則使用較少推氣音唱法。

推氣音的次數

在崑曲實際演唱裡，推氣音的次數大致有二種方式：一為一音演唱之中，推一次氣，造成一個推氣音，即多一個重覆前音的音，造成共二個同音，先後演唱。第二種為一音演唱中推二次氣，造成二個推氣音，亦即多二個重覆前音的音，共三個同音，先後演唱。而推氣音唱法在崑曲這實際演唱裡，孔愛萍於 20 個推氣音唱法中，詮釋多以推一次氣的推氣音，共 18 個；詮釋較少以推二次氣的推氣音，有 2 個。徐昀秀恰好相反，於 25 個推氣音唱法中，詮釋多以推二次氣的推氣音，共 15 個；詮釋較少以推一次氣的推氣音，有 11 個。龔隱雷則於 11 個推氣音唱法中，都只詮釋以推一次氣的推氣音，共 11 個（附錄 4）。由此統計可見，同一師承之下所呈的個人演唱特色。

[14] 西方聲樂唱法裡，沒有同音不斷演唱的推氣音唱法。

推氣音所附屬的節奏型

在崑曲實際演唱過程中，推氣音唱法除了出現在時值較長的單音節奏裡，另也有附屬於節奏型的情況，推氣音節奏型大致有二：第一種情況是一拍三個音的撮腔裝飾唱法，第二種為附點節奏型。當二音下行旋律之中，第一音加推氣音，亦即裝飾唱法裡的撮腔唱法（俞振飛 1996：9；1991：16；中國大百科全書出版社編輯部 1983：485 和 617）。而其中第一種旋律模式的節奏排列，在崑曲實際演唱裡，可再大致細分為三種節奏型組合：一為　♪♫　，二為　♫♪　，三為　♫♫　。

推氣音唱法的位置

在實際演唱裡，樂曲中有 6 處推氣音旋律——即「妊」、「遍」、「斷」、「家」、「捲」和「光」等歌詞字旋律，三位演唱者的演唱是一致的（圖表9）。再對照其他演唱者的實際演唱，會發現繼字輩傳承者的實際演唱，[15] 於這 6 處大致都有推氣音出現；而相對之傳字輩傳承者的實際演唱，在這 6 處卻幾乎沒有推氣音出現。由此比較歸納，在這 6 個歌詞字的推氣音唱法，是繼字輩傳承的特色。

但詮釋以推氣音的位置，即便在同一師承下，各人的推氣音位置仍有所不一。在實際演唱裡，樂曲除 6 個推氣音唱法一致之外，有 6 個推氣音唱法處，只在孔愛萍和徐昀秀的演唱中一致——即「紫」、「與」、「樂」、「院」、「軒」和「片」等歌詞字旋律裡，這 6 處咬字音並沒有在龔隱雷的演唱中出現；有 1 個推氣音唱法處，只在孔愛萍和龔隱雷的演唱中一致——即「纇」歌詞字旋律裡，此處的推氣音唱法並沒有在徐昀秀的演唱中出現；還有 1 個推氣音唱法處，只在徐昀秀和龔隱雷的演唱中一致——即「美」歌詞字旋律裡，此處的推氣音唱法並沒有在孔愛萍的演唱中出現；另有徐昀秀演唱的 3 個推氣音唱法 – 即「來」、「紅」和「波」等歌詞字旋律，和龔隱雷演唱的 3

15　大陸當前五個職業崑曲劇團及其演員傳承，見附錄 1。

個推氣音唱法——即「賞」、「事」和「雨」等歌詞字旋律，這 6 個推氣音唱法是屬各人的演唱咬字音，推氣音位置並未和其他演唱者的演唱重疊（附錄 4）。

如果將推氣音與文字平仄聲韻相比較，在這三位演唱者的實際演唱裡，孔愛萍實際唱有 14 處推氣音，其中平聲字旋律唱有推氣音唱法的歌詞字占 4 個，上聲字占 4 個，去聲字占 6 個，而入聲字則無。徐昀秀實際唱 16 處推氣音，平聲字占 5 個，上聲字占 5 個，去聲字占 6 個，而入聲字則無。而在龔隱 11 處推氣音中，平聲字占 3 個，上聲字占 4 個，去聲字占 4 個，入聲字則無推氣音唱法。由此可見，三人的實際演唱裡（圖表 9-10，附錄 4），再相較於柳繼雁的實際演唱（圖表 6-7，附錄 3），推氣音所出現的歌詞之處因各人詮釋而有所不同；推氣音唱法並不一定出現在某一種特定的平仄歌詞字旋律上，而是因著各人的實際演唱情況而異。

從以上數據得知，在演唱的聽覺層面上，徐昀秀以音的推氣唱法，藉此加以更穩固每一個旋律的連接與進行。龔隱雷則在崑曲樂曲裡，則很少使用推氣音唱法。龔隱雷多把每一個旋律音拉得較長，使旋律在聽覺上感到圓滑圓潤。

4.3. 師承之下的樂譜

——《納書楹曲譜》、《粟廬曲譜》和《振飛曲譜》

崑曲歌唱樂譜的傳承，因其音樂傳承形式的源由，或有多種樂譜的師承體系和關係。以《納書楹曲譜》、《粟廬曲譜》和《振飛曲譜》，作為在此第一節探討崑曲樂譜傳承時的實例，是因這三份樂譜不但是一個師承體系之下的樂譜，且都在其各自所屬的時代，深深的影響崑曲歌唱，甚至幾乎都成為當時代的主流崑曲樂譜。而其中之《納書楹曲譜》、《粟廬曲譜》和《振飛曲譜》，其傳承的關係為：《納書楹曲譜》是葉堂整

理校訂;而《粟廬曲譜》是俞粟廬的兒子俞振飛為他整理校定,而俞粟廬則傳承葉堂的葉派唱法體系;《振飛曲譜》則是俞振飛整理校訂,而俞振飛是俞粟廬的兒子和弟子,傳承自葉堂和俞粟廬的體系(圖表譜 11)。

圖表譜 11:三份樂譜的整理校訂者、師承關係、年代及其記譜法

樂譜	記譜法	整理校訂者	師承關係	樂譜出版年代
《納書楹曲譜》	工尺譜	葉堂	俞粟廬的師祖	1792
《粟廬曲譜》	工尺譜	俞粟廬	葉堂的傳承體系	1953
《振飛曲譜》	簡譜	俞振飛	俞粟廬的兒子和學生	1982

在此是以當今最為普遍使用的《振飛曲譜》,以師承的關係回溯它的師承樂譜;而追溯有《粟廬曲譜》至《納書楹曲譜》。而至於《納書楹曲譜》之前,是否還有其更早的師承樂譜?雖然《九宮大成南北詞宮譜》是屬最早記錄崑曲歌唱的樂譜,但是在《九宮大成南北詞宮譜》於 1746 年完成之後,直到《納書楹曲譜》於 1792 年出版,之間只相差 48 年的時間,當中是否還有是屬《納書楹曲譜》所師承的樂譜,文獻上並未有進一步的記載。故在此回溯崑曲樂譜傳承體系時,只追溯至於《納書楹曲譜》。

本節的第一部份,將先從葉堂、俞粟廬和俞振飛的字號、生卒年、出生地、崑曲藝術地位、傳承體系情況、歌唱方法,和所整理校訂之樂譜的年代與樂譜名,簡介三份樂譜的整理校訂者。之後的第二部份,以描述此三份樂譜的傳承情形,與樂譜特色。第三部份則將實際比較此三份樂譜和譯譜的異同之處。

葉堂及其《納書楹曲譜》

葉堂,號懷庭,字廣明,又字廣平。1736-1765 年。蘇州人。屬清代的戲曲歌唱家、作曲家、崑曲愛好者和曲家。他鑽研南北戲曲的歌唱方法,尤其善長音律。他清唱崑

曲，其歌唱的方法甚至被稱為葉派唱法，一時成為當時崑曲歌唱學習的準繩，和當時崑曲歌唱的主流唱。葉堂之後，傳鈕匪石；鈕匪石再傳金德輝；直到清道光咸豐年間，韓華卿仍宗傳葉派唱法；韓華卿再傳俞粟廬。之後又從清朝傳入民國，傳承綿延不絕（中國大百科全書出版社編輯部 1983：262）。

1789 年，葉堂與馮起鳳合訂《吟香堂曲譜》；1792 年，葉堂集畢生精力選輯、整理、校訂和增補崑曲歌唱曲目為《納書楹曲譜》，為當時人所重視，成為當時崑曲歌唱的主流樂譜。葉堂自行釐訂工尺記譜法，增點頭末眼，意在將崑曲樂譜簡單通俗化且廣為流傳（中國大百科全書出版社編輯部 1983：262）。

《納書楹曲譜》，是清代之崑曲清唱[16]曲集。由葉堂選輯、整理、校訂和增補。全書共分正集 4 卷，續集 4 卷，外集 2 卷，補遺集 4 卷；除「四夢」[17]專集之外，《納書楹曲譜》共收有元明以來流傳之曲。1792 年成書。其曲譜所收錄的樂曲數量之多，是當時實屬罕見。它也是中國民間刻印的第一部曲譜（中國大百科全書出版社編輯部 1983：262）。

關於《納書楹曲譜》的記譜方法，在拍子符號方面，葉堂主張只點一板和一眼，不標小眼，即頭末眼，也就是不標示第二個拍子和第四個拍子的準確位置。[18]

[16] 清唱的樂譜，稱為清曲曲譜。它不記錄道白。而清曲歌唱，不在舞台上表演；不借鑼鼓伴奏之聲勢配合，只以崑笛等伴奏樂器；沒有說白和表演動作；純粹只以歌唱來表演，因此對於歌詞字聲、音樂和音韻，更為講究且要求得更為嚴格。

[17] 「遊園」即「四夢」之一。

[18] 葉堂認為，訂定詳細拍子的樂譜方式，原是為初學者所設；而對於善長崑曲歌唱的人來說，如果詳細注明拍子的樂譜，只會使其歌唱受到束縛，而大略的拍子記錄，反而可以使其歌唱有更多發揮的詮釋空間。這樣的情況，對於後人在研究崑曲來說，不免增加困難（中國大百科全書出版社編輯部 1983：262）。

俞粟廬及其《粟廬曲譜》

　　俞粟廬，名宗海。1847-1930 年。江蘇人，後因工作職位的關係，移居蘇州。崑曲歌唱家。跟從韓華卿習曲，傳承葉派唱法，而後自創所謂的余派唱法，又稱余派。俞振飛在《粟廬曲譜》樂譜裡的習曲要解就提到：

> 清乾嘉間，長洲葉懷庭以文人雅好度曲，輒與王夢樓紐匪石相切磋，唱法率遵魏氏遺範，且手訂納書楹曲譜行世，少洗凡陋，其門人傳之華亭韓華卿，先父則又師事韓氏，一脈相承，故所唱與流俗迴不相侔，此譜即依據 先父生前口授之唱法，凡能以工尺譜出，符號標明者，無不一一筆之於書，俾習曲者有所取徑（1953：2）。

　　俞粟廬的唱法講究出字重，行腔旋律唱得委婉，字詞旋律結束之處沉而不浮，運氣斂而不蒼促，且於音韻的陰陽清濁、旋律的停頓起伏、聲音的輕重虛實、和節奏的鬆緊快慢，要求尤其甚為嚴格，對當時的崑曲影響很大。1953 年，其子俞振飛根據家學的余派唱法，整理輯成《粟廬曲譜》（中國大百科全書出版社編輯部 1983：550-1，377-8）。

　　《粟廬曲譜》，是崑曲樂譜。俞振飛輯。1953 年出版。本樂譜是俞粟廬的口授唱法，由其兒子俞振飛加以校訂，是俞振飛手寫工尺樂譜的影印本（中國大百科全書出版社編輯部 1983：550-1，377-8）。

　　《粟廬曲譜》準確而詳細地體現余派唱法，舉凡十六種崑曲歌唱方法以及樂曲中的換氣位置，符號的記錄詳盡完備（中國大百科全書出版社編輯部 1983：550-1，377-8）。

俞振飛及其《振飛曲譜》

俞振飛，名遠威，號箴非。1902-1993 年。江蘇人。崑曲演員和戲曲教育家。6 歲從父學習崑曲。俞振飛在《振飛曲譜》樂譜裡的習曲要解就提到（俞振飛 1953：2）：「我六歲開始學唱崑曲，父親以清代葉堂一派的唱法傳授給我」。

俞振飛在崑曲唱法上，注重字、音、氣、節，鑽研音韻和歌唱時的吞吐虛實，嚴格要求表達曲情，發展了俞粟廬的余派唱法，對當時的崑曲影響很大。著有《振飛曲譜》，於 1982 年以印刷出版。（中國大百科全書出版社編輯部 1983：262、337、537、550-1）。

《振飛曲譜》，是崑曲樂譜。俞振飛記譜。於 1982 年出版。本樂譜是俞振飛的傳承、所學和個人詮釋。

4.3.1. 樂譜比較

同一師承之下的這三份崑曲樂譜，在樂譜的書寫方式與音樂內容上，卻仍有差異。以同一師承的條件，和書寫樂譜的固定性特色之下，同一首「遊園」【皂羅袍】樂曲，其傳承的三份樂譜雖有相同之處，卻仍有變化。差異之處大致有二個方面：一為記譜法的差異，二為音樂內容的差異。

4.3.1.1. 記譜法差異

在書寫方式的差異方面，《納書楹曲譜》和《粟廬曲譜》是以手筆記錄的工尺譜，而《振飛曲譜》則是印刷出版的簡譜。[19]因為崑曲文化的轉變，為了推廣崑曲，也為了使崑曲更深入民間，《振飛曲譜》一改傳統，以當時人們普遍認為較簡單易懂的簡譜

[19] 譯譜的理論與實際部分，見 3.2.1.。

記譜。由其不同年代的不同記譜法樂譜呈現,可以看出崑曲的樂譜記譜法在歷史文化發展當中有隨著環境改變的趨向。俞振飛在《振飛曲譜》的「習曲要解」部份中就提出:

> 一九五三年,我編印《粟廬曲譜》時,曾寫過一篇《習曲要解》,印在譜前,距離現在,以歷二十七年春秋了。在這一漫長時期中,通過舞台實踐,使我增加了經驗和認識;同時由於時代演變,也發現了一些新的問題。正由於此,……已有修改的必要(1975:1)。

工尺譜和簡譜,雖然在樂譜上都記錄有樂曲的調號、音高、拍子和換氣等音樂要素,但書寫方式各異。工尺譜使用文字記錄調號和音高,但簡譜卻使用數字記錄之;工尺譜使用圈點線條符號記錄拍子,但簡譜卻使用音高數字下方的線條顯示。工尺譜的節奏記錄,是將工尺音符放入拍子裡,但沒有記錄一拍內的音符長短變化;簡譜卻是將數字音符置於線條拍子記號上方。而在斷的記錄上工尺譜使用直角記號,標示於工尺旋律的左方;簡譜則是使用打勾記號,標示於工尺旋律的上方。[20]此外《振飛曲譜》還在旋律處外加圓滑線,標示旋律的樂句,這是在《納書楹曲譜》和《粟廬曲譜》等工尺譜裡所沒有記錄。

而即使同是工尺譜記譜法的樂譜《納書楹曲譜》和《粟廬曲譜》,在工尺譜記譜方法上,仍有差異。主要差異之處有二:一為字跡書寫差異,二為拍子記譜差異。

字跡書寫差異

因為《納書楹曲譜》和《粟廬曲譜》都是各人以手筆記錄的樂譜,故在同一師承之下的不同記譜者,字跡各有其個人特色。[21]字跡的差異除字體之外,其中較明顯的差異在於有一處的音高譜字的不同:年代較早的《納書楹曲譜》記錄 B 音以「四」這

[20] 樂譜譯譜的理論與實際部分,見 3.1., 。
[21] 樂譜部分,見附錄 2.3.。

個工尺字,然而於較晚年代的《粟廬曲譜》,記錄 B 音卻以「 」符號,作為「四」這個工尺字的簡寫。[22]不同年代的樂譜呈現,可見其工尺譜記譜方式的不同,還可以看出工尺譜記譜法在文化歷史中呈現的發展性特色。

拍子記譜差異

拍子的記譜,於《納書楹曲譜》,因年代較早,只以「、。」記號記錄一小節的第一和第三拍點音(中國大百科全書出版社編輯部 1983:262);而《粟廬曲譜》因年代較晚,拍子記譜是以「、•。•」,記錄一小節四拍旋律。由其不同年代的樂譜呈現,可見其工尺譜記譜方式的不同;也可見其工尺譜記譜法在歷史文化發展當中,有愈加完備,愈更詳盡的趨向。[23]

4.3.1.2. 音樂內容差異

從三份樂譜的音樂內容觀之,其差異之處大致有三:一為為旋律音的差異,二斷的差異,三為裝飾唱法記號差異。

旋律音的差異

對照三份樂譜,可以發現《納書楹曲譜》裡,樂曲的旋律音記錄,除了七個歌詞旋律之外,其他旋律音皆可在傳續樂譜——《粟廬曲譜》和《振飛曲譜》裡找到。而當中例外的有七個歌詞旋律——亦即「辰」字、「美」字、「捲」字第一拍點音、「雨」字、「片」字的第三拍和第四拍、「光」字的最後一音,和「賤」字等歌詞字旋律。[24]其中的差異點有二:一為旋律音的增刪,二為旋律音的改變。

[22] 譯譜的理論與實際部分,見 3.2.1.。

[23] 譯譜的理論與實際部分,見 3.2.1.。

[24] 《納書楹曲譜》、《粟廬曲譜》和《振飛曲譜》的譯譜比較,見附錄 4.。

　　旋律音刪減的情況，發生於一處，即「辰」歌詞字旋律，《納書楹曲譜》記錄之以 EFED 等四音，但傳續樂譜——《粟廬曲譜》和《振飛曲譜》卻刪減了原樂譜的後三個音，只保留且延續記錄 E 音。

　　相對地，在三份樂譜的對照中，可發現傳續樂譜——《粟廬曲譜》和《振飛曲譜》裡，樂曲的旋律音記錄，較之《納書楹曲譜》，則增加有許多外加裝飾唱法詮釋的旋律音。

　　旋律音改變的情況，於「捲」字第一拍點音、「雨」字，和「片」字的第三和第四拍等歌詞字旋律，三份樂譜裡的記錄差異則是，《納書楹曲譜》中，此三自均記錄以「工」字工尺音，即 f1 音；但《粟廬曲譜》中三字則記錄之以「工」字工尺音，即較「工」字工尺音低八度的 f 音；而《振飛曲譜》中則記錄以「4」數字音，亦即如同《粟廬曲譜》較 f1 低八度的 f 音。

　　而改變旋律音的情況，於「美」字、「光」字的最後一音，和「賤」字等歌詞字旋律，在《納書楹曲譜》和《粟廬曲譜》、《振飛曲譜》，甚至與其他 12 份簡譜和五線譜的對照比較之下，《納書楹曲譜》此三個歌詞的旋律記錄，和其他 14 份樂譜迥異。而且其旋律音並不是作刪減和增加，而是整體歌詞旋律都改變了。

　　傳續的樂譜——《粟廬曲譜》和《振飛曲譜》裡，樂曲的旋律音記錄，較之《納書楹曲譜》，旋律音有所差異的情形，可屬崑曲樂譜在傳承過程中的再創作。而傳承樂譜增加和改變原樂譜音樂內容的意義，一方面是記譜者個人對於歌詞語調配合音樂旋律走向的不同看法，選擇增加、刪減和改變一些原樂譜所記錄的骨幹音，藉以符合記譜者希望更清楚表達歌詞給聽眾的期望；從另一角度，原樂譜的記譜者在記譜過程中，也加入自己的詮釋於其中，使原樂譜不只有骨幹音，更有詮釋音的記錄。

斷的變化差異

　　在斷的方面，三份樂譜並沒有因為是同一師傳關係，而有一致的斷。在樂譜中，《納書楹曲譜》完全沒有記錄換氣和休止，而其他二份樂譜則分別有換氣和休止符號。在

「遊園」【皂羅袍】樂曲中，《粟廬曲譜》記錄有 28 個換氣記號和 12 個休止符號，《振飛曲譜》則記錄有 23 個換氣記號和 5 個休止符號（圖表 11）。由此統計發現，年代較早的《納書楹曲譜》，並沒有記錄斷；其次的《粟廬曲譜》，其記錄換氣次數和休止符號的數目，均多過於年代較晚的《振飛曲譜》。

而在換氣的演唱位置方面，《粟廬曲譜》和《振飛曲譜》裡，樂曲共 60 個歌詞字旋律中，有 16 個歌詞字旋律的換氣位置，二份樂譜的記錄一致（圖表譜 12）；再對照其他 61 份樂譜的樂曲記錄，會發現只有《粟廬曲譜》和《振飛曲譜》在這 16 處大致都有換氣記號出現；相對之其他傳承樂譜，在這 16 處卻幾乎沒有換氣記號出現。由此比較歸納這 16 個換氣和位置，是《粟廬曲譜》和《振飛曲譜》這一派師承的樂譜傳承特色。

但換氣的位置，即便在同一師承下的樂譜，仍有所不一。在實際演唱裡，樂曲除 16 個換氣的位置一致外，有 6 處換氣記號只在《粟廬曲譜》中出現；另有 1 處換氣記號只在《振飛曲譜》中出現。這 7 處是屬各人的換氣記號詮釋，並未和其他樂譜重疊（圖表譜 12）。

此外在休止方面，《粟廬曲譜》和《振飛曲譜》裡，樂曲 60 個歌詞字旋律中，只有 1 處休止符位置，二份樂譜的記錄一致（圖表譜 12）。而休止的位置，在同一師承下的樂譜，也有所不一。在樂譜裡，樂曲除 1 處休止符位置一致外，有 8 處休止符只在《粟廬曲譜》中出現；另有 4 處休止符只在《振飛曲譜》中出現。這 12 處是屬個人的休止詮釋，並未和其他樂譜重疊（圖表譜 12）。

圖表譜 12：《納書楹曲譜》、《粟廬曲譜》和《振飛曲譜》之斷的樂譜比較

	斷					
	換氣的斷			休止的斷		
	《納書楹曲譜》	《粟廬曲譜》	《振飛曲譜》	《納書楹曲譜》	《粟廬曲譜》	《振飛曲譜》
原	-	-	-	-	-	-
來	-	1	1	-	-	-
姹	-	-	-	-	-	-
紫	-	2	2	-	2	-
嫣	-	-	-	-	-	-
紅	-	1	1	-	-	-
開	-	-	-	-	-	-
遍	-	1	-	-	2	1
似	-	-	-	-	-	-
這	-	-	-	-	-	-
般	-	1	-	-	1	-
都	-	-	-	-	-	-
付	-	-	-	-	-	-
與	-	2	2	-	-	-
斷	-	-	-	-	-	-
井	-	-	-	-	-	-
頹	-	-	-	-	-	-
垣	-	1	1	-	-	-
良	-	-	-	-	-	-
辰	-	1		-	-	-
美	-	-	-	-	-	1
景	-	1	1	-	-	-
奈	-	-	-	-	-	-
何	-	1	1	-	-	-
天	-	1	1	-	1	-
便	-	-	-	-	-	-
賞	-	-	-	-	-	-
心	-	-	-	-	-	-

樂	-	1	1	-	-	1
事	-	-	-	-	-	-
誰	-	-	-	-	-	-
家	-	1	1	-	-	-
院	-	-	2	-	1	-
朝	-	-	-	-	-	-
飛	-	1	-	-	-	1
暮	-	-	-	-	-	-
捲	-	2	1	-	2	-
雲	-	-	-	-	-	-
霞	-	1	-	-	-	1
翠	-	-	-	-	-	-
軒	-	2	2	-	1	-
雨	-	-	-	-	-	-
絲	-	1	1	-	-	-
風	-	-	-	-	-	-
片	-	1	-	-	1	-
煙	-	-	-	-	-	-
波	-	1	1	-	1	-
畫	-	-	-	-	-	-
船	-	1	1	-	-	-
錦	-	-	-	-	-	-
屏	-	-	-	-	-	-
人	-	1	1	-	-	-
忒	-	-	-	-	-	-
看	-	-	-	-	-	-
的	-	1	1	-	-	-
這	-	-	-	-	-	-
韶	-	-	-	-	-	-
光	-	1	1	-	-	-
賤	-	-	-	-	-	-
總計	0	28	23	0	12	5

裝飾唱法記號差異

從以上的比較可以發現,《納書楹曲譜》、《粟廬曲譜》和《振飛曲譜》所書寫記錄之同一首樂曲的音樂內容,有愈來愈複雜的傾向。這是因為崑曲戲曲理論認為,實際演唱還需要在按譜演唱過程中,外加行腔、作腔、耍腔和裝飾唱法等演唱方法(中國大百科全書出版社編輯部 1983:485、617、621)。

三份樂譜中,《納書楹曲譜》只記錄大致的骨幹音,拍子上也只點頭末眼,但並沒有記錄裝飾唱法。而《粟廬曲譜》的拍子記錄更為詳盡,俞振飛另將俞粟廬的詮釋,加記於樂譜裡,但也都記錄大致的旋律節奏;然而此時在《粟廬曲譜》裡,工尺樂譜之前的習曲要解部分,俞振飛將俞粟廬的唱法,整理出十六種裝飾唱法(粟廬曲譜 1953:5-23)。俞振飛亦在《粟廬曲譜》的「習曲要解」部份中解釋道:

> 至宋元明初,……蓋以有曲譜書明工尺,標注板眼,……然曲譜所載工尺,大抵似屬詳備,實僅具主要腔格,至於各種唱法,如啜,疊,撤,撮,帶,墊諸腔,則未有列諸譜中者,前人或以為事非必需,後學遂致茫然莫解,因之工尺雖備,唱法仍復失傳,……崑曲之衰,正復由於曲譜不詳(1953:1)。

而後《振飛曲譜》的記錄得更加詳盡,俞振飛除了將自己的詮釋加記於樂譜裡,也繼續延用俞粟廬的十六種裝飾唱法。

雖然在《粟廬曲譜》和《振飛曲譜》樂譜裡都記錄有裝飾唱法,但其記錄的形式卻迥異。以下將從工尺樂譜 -《粟廬曲譜》的角度,對照比較《粟廬曲譜》和《振飛曲譜》於「遊園」【皂羅袍】樂曲裡所記錄的裝飾唱法,提出四項大致的差異點:一為工尺樂譜上的「˙」符號,二為工尺樂譜上的「乚」符號,三為工尺樂譜上的「乀」符號,四為工尺樂譜上所記錄偏右較小的工尺字。

「‧」符號

在《粟廬曲譜》中，這個符號表示裝飾唱法當中的撮腔裝飾音和帶腔裝飾音（俞振飛 1996：7、9）；而在工尺樂譜裡的記錄，意指重覆前一工尺字（俞振飛 1953：7-9）。而於《粟廬曲譜》工尺樂譜裡，樂曲共呈現有 11 個「‧」的符號，其中包含有 9 個撮腔裝飾音，即「妊」、「斷」、「頹」、「美」、「家」、「翠」、「軒」、「看」和「光」等歌詞字旋律裡的「‧」符號；另有 2 個帶腔裝飾音，即「飛」和「絲」等歌詞字旋律裡的「‧」符號。但是這在《振飛曲譜》簡譜裡，所有在工尺樂譜裡的「‧」符號，都轉變成為一般音符的書寫形式，記錄以重覆前一音。

「⌣」符號

在《粟廬曲譜》中，這個符號表示裝飾唱法當中的豁腔裝飾音（俞振飛 1996：17）；而在工尺樂譜裡的記錄，其意指較前一工尺音略高一音（俞振飛 1953：17）。於《粟廬曲譜》工尺樂譜裡，樂曲呈現有 9 個「⌣」的符號，皆豁腔裝飾音，亦即「妊」、「遍」、「付」、「事」、「暮」、「暮」、「片」、「畫」和「賤」等歌詞字旋律裡的「⌣」符號。而在《振飛曲譜》簡譜裡，有 7 個工尺樂譜裡的「⌣」符號，改以上標的數字音記錄之；而另有 2 個「⌣」符號，則轉變為一般音符的書寫形式，記錄較前一工尺音略高的一音。

「ㄟ」符號

在《粟廬曲譜》中，這個符號表示裝飾唱法當中的撒腔裝飾唱法（俞振飛 1996：15-6）；而在工尺樂譜裡的記錄，其意指其演唱方法要外加三個工尺字音，第一工尺較前一工尺原音略高出一音，而其第二第三工尺則重覆前一工尺原音（俞振飛 1953：15-6）。於《粟廬曲譜》工尺樂譜裡，樂曲呈現有 2 個「ㄟ」符號，皆撒腔裝飾唱法，亦即「何」和「院」等歌詞字旋律裡的「ㄟ」符號。而於《振飛曲譜》簡譜裡，「ㄟ」符號都改以「〰」符號記錄之。

偏右較小的工尺字

　　偏右較小的工尺字，在工尺樂譜裡，是記錄以標示其為裝飾唱法。《粟廬曲譜》工尺樂譜裡，樂曲呈現於 10 處工尺旋律，有偏右較小的工尺字，其中包含有 6 個墊腔裝飾音，即「開」、「頹」「誰」、「雲」、「韶」和「賤」等歌詞字旋律裡的偏右較小工尺字；另有 2 個豁腔裝飾音，即「斷」和「美」等歌詞字旋律裡的偏右較小工尺字。但在《振飛曲譜》簡譜裡，所有在工尺樂譜裡的偏右較小工尺字，都轉變成為一般音符的書寫形式，記錄其指示的音高。

　　從這幾個符號在《振飛曲譜》等簡譜裡出現的情形可見，簡譜已把工尺樂譜上的裝飾唱法音，記錄出音高旋律和節奏時值，使其轉變成為旋律音。因此在《振飛曲譜》裡，不再能從樂譜的記錄，辨別其是否為裝飾唱法音。

4.3.2. 《納書楹曲譜》節奏重建

　　傳統以來的崑曲樂譜與其實際演唱，因襲傳統重視口耳相傳的傳承形式，以至於樂譜的記錄較為簡略，例如《納書楹曲譜》的記譜形式。但隨著時代的變遷，由於崑曲的沒落，口耳相傳的傳唱形式不再普遍，使得當時流傳下來的樂譜內容變得陌生，這也使得《納書楹曲譜》流傳至今，看譜演唱時的困擾。

　　其中特別是節奏部分，樂譜並沒有準確寫出，這也是現代人讀工尺譜演唱時困擾較大的部分。以下將針對《納書楹曲譜》的模糊節奏，以收集到標有精確節奏的 11 份簡譜與 1 份五線譜，加上前二段落中實際演唱的採譜共四份為佐證，試圖重建《納書楹曲譜》之節奏型態。

4.3.2.1. 節奏重建步驟

　　《納書楹曲譜》之節奏重建步驟有二：首先是確定拍點音，再則試圖重建每一拍內各音時值長度。

確定拍點音

　　從《納書楹曲譜》到後來的《粟廬曲譜》和《振飛曲譜》，由於樂譜內容漸趨複雜，拍點的記錄愈更詳細。例如《納書楹曲譜》只記錄第一拍和第三拍點，《粟廬曲譜》則記錄有全部四拍的拍點，簡譜與五線譜更詳細記錄了拍點內的音符時值。

　　而在此則對照簡譜與五線譜中的拍點音，與《納書楹曲譜》譯譜中只有符頭的骨幹音符，實際找出簡譜與五線譜之第二與第四拍點音中，和《納書楹曲譜》相同的音符，以確定《納書楹曲譜》的第二和第四拍點。在對照過程中，除了「美」和「賤」字的歌詞旋律，《納書楹曲譜》到後來的《粟廬曲譜》和《振飛曲譜》之間無相同音符之外，大致在《納書楹曲譜》樂曲裡的旋律，都得以確定其第二及第四拍點音。

確定各音時值

　　《納書楹曲譜》的拍點音固定之後，接下來的工作就是確定一拍內各音的節奏長短時值。而從本論文所收集的 64 份樂譜，和 4 份實際演唱採譜，可以看出由於樂譜記譜內容的多樣性，和實際演唱的多變性，故而各拍點內的記錄也隨之變化。

　　由於《納書楹曲譜》裡並無標示出音符時值，故而首先將《納書楹曲譜》與其他 16 份音符時值標示清楚的樂譜及採譜，作一全盤的比較。找出 16 份樂譜中，與《納書楹曲譜》只標示出符頭音相同的音符，取其時值長度出現最頻繁者，作為《納書楹曲譜》符頭音的時值長度。

4.3.2.2. 重建的困難性

在確定各音時值的過程中，所遇到的困難性有二：首先是旋律音相異之節奏重建的困難，二是斷之節奏重建的困難。

旋律音相異之節奏重建的困難

《納書楹曲譜》與其他樂譜相異的六個歌詞字旋律裡，「辰」字旋律雖然能確定拍點音－E音，但其後緊接的ＦＥＤ等三個音，在16份譜中，卻都沒有記錄。因此在節奏重建過程中，則將以《納書楹曲譜》中一拍四個音的旋律之節奏型，作為此處的節奏型。換句話說，樂曲在節奏重建過程中，另只有一處唯一拍四個音的旋律，即「翠」歌詞字旋律，在對照其他份譜之下，是以四個十六分音符的節奏 ♫♫，重建記錄之。所以「辰」字旋律，在此依照「翠」字節奏型，記錄其旋律以四個十六分音符的節奏型 ♫♫（圖表譜13 - [1]）。

之於「美」字，和「捲」字旋律前二拍歌詞字旋律，在《納書楹曲譜》裡所記錄的旋律音，與其他樂譜的記錄迥異；雖然二歌詞字的第一拍點音分別確定為 B 音和 F 音，但二者的第二拍點卻都沒能確定。因此在《納書楹曲譜》節奏重建過程中，則二者均以樂譜中其他地方出現二拍二個音的旋律，作此處節奏型的選擇記錄處理。樂曲在節奏重建過程中，二拍二個音的旋律清楚記載的共6處，即「垣」字、「景」字、「天」字、「院」字前二拍，「朝」和「飛」字的第一拍，與「煙」和「波」字的第一拍歌詞字旋律；其中有 2 處是以附點節奏 ♩. 重建記錄之，有 5 處是以二個四分音符的節奏 ♩ ♩ 重建記錄之。所以此處無法直接對照出節奏型的「美」字和「捲」字前二拍的歌詞字旋律，在此則依較多數被記錄的節奏型，將其記錄為二個四分音符的節奏型 ♩ ♩（圖表譜13 - [2]）。

而之於「雨」字和「光」字旋律第三拍歌詞字，雖然確定有其各自的拍點音——Ａ音和Ｂ音，但卻沒能確定此拍內第二個音的時值長度，因為此二處第二音的記錄，

《納書楹曲譜》與其他樂譜的記錄迥異。因此在重建過程中，則將二者以一拍二個音的旋律作節奏型，選擇其他相同處做記錄處理。樂曲中一拍二個音的旋律處共有 31，其中有 16 處是以前長後短的附點節奏 ♫ 重建記錄之，有 15 處是以二個八分音符的節奏 ♫ 重建記錄之。所以「雨」字和「光」字旋律第三拍的歌詞字旋律，在此則依較多數被記錄的節奏型，記錄此二歌詞字旋律為前長後短的附點節奏型 ♫（圖表譜 13 - ③）。

「賤」字的歌詞旋律，雖然確定第一拍點音為 E 音，但在《納書楹曲譜》裡所記錄的旋律音，卻與其他樂譜迥異；所幸在《納書楹曲譜》裡所記錄拍點音內的第二個音，與其他樂譜的記錄相符。所以「賤」字的歌詞旋律，在此記錄以二個八分音符的節奏型 ♫（圖表譜 13 - ④）。

圖表譜 13：節奏重建後的《納書楹曲譜》

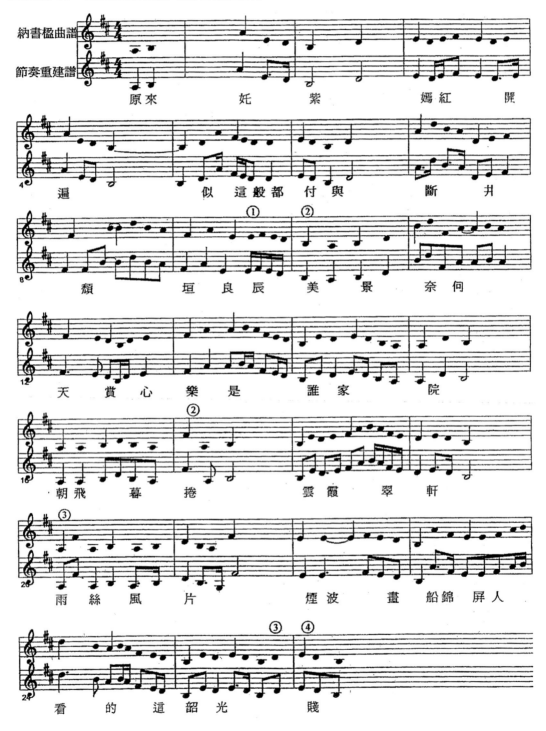

5. 結論

透過「遊園」【皂羅袍】在樂譜與實際演唱的探討後，發現多樣性的崑曲樂譜，呈現了崑曲從萌芽、興盛到沒落的歷程；而多變性的崑曲實際演唱，則反映了崑曲音樂給予詮釋的空間與彈性，亦投射著演唱者對於崑曲音樂的理解與體會。

崑曲是一兼具書寫和口傳形式的音樂。書寫音樂形式體現了固定性、發展性和廣為流傳性特色；而口傳音樂形式則體現有多變性、重複性和生活性特色。然而崑曲在體現這些音樂傳承特色的過程中，由於其雖有書面樂譜，卻又牽涉到崑曲特重口耳相傳的傳承形式，所以崑曲的樂譜，其所記錄的音樂內容雖然有所固定性，但樂譜與樂譜之間，所書寫的內容卻是在固定性裡有多變性；而實際演唱其所詮釋的聲音內容雖然多變，卻在多變性裡有所骨幹音的固定性。

崑曲的樂譜眾多，是因為手筆記錄樂譜的傳統。而在這些眾多樂譜當中，崑曲的記譜方式，依其記譜在演唱之先或之後，有指示性記譜法和描述性記譜法之分；崑曲的樂譜，也是依其在演唱之先和之後的記譜，區分為作曲譜和詮釋譜。

在柳繼雁的樂譜與實際演唱裡，其於演唱之前，以書面音樂形式，記錄樂曲的音樂內容。而在實際演唱過程中，柳繼雁看譜歌唱，其除了演唱樂譜中的音樂要素，也詮釋了許多樂譜上沒有記錄的音樂內容。例如在咬字音方面，樂譜上並沒有記錄，但實際演唱中卻多有咬字音出現。在推氣音方面，實際演唱演唱詮釋的推氣音，在樂譜上也未出現。在節奏方面，工尺樂譜並沒有詳細記錄音的節奏長短，柳繼雁則於過往的學習、演唱經驗與詮釋中，加入不同的節奏型。而斷的方面，柳繼雁並沒有記錄換氣之斷的符號，故而柳繼雁以其過往的學習、演唱經驗、生理需求等原因，不受樂譜約束地演唱斷。

在同一師承之下的實際演唱，因為是不同的演唱者，樂曲也會有不同的聲音內容呈現。在咬字音方面，三位演唱者除了在次數和位置上多有異同，且因在長時間當中不斷口耳相傳，咬字音從咬字使然的裝飾音意義，在時值變長的情況下，轉而成為旋律音意義。附點方面，附點節奏的多樣變化與不同運用，使得崑曲在實際演唱過程中

呈現多彩的一面。而推氣唱法方面，推氣的運作和次數，則會因為不同演唱者而有不同的演唱呈現。而斷的方面，三位演唱者的實際演唱，多有異同之斷的位置。

但是綜觀每一種實際演唱詮釋旋律技巧，可以發現到，崑曲歌唱的旋律詮釋，並不一定都特意出現在某一種特定的平仄歌詞字旋律上，而是因著各人的實際演唱情況而異，會有不同詮釋的可能性。

在同一師承下的樂譜記錄，樂譜會因為不同記譜者的筆跡、記譜法、記譜方式和記錄的音樂內容，而有不同的呈現。在旋律音的差異方面，樂譜隨著時代的演變，有愈記愈複雜的傾向。而在斷的方面，在屬南腔主連的崑曲裡，斷是屬詮釋的部分，所以在年代較早的《納書楹曲譜》，並未記錄斷；而後《粟廬曲譜》和《振飛曲譜》，於樂譜上外加裝飾唱法等詮釋的同時，也分別記錄有換氣的斷和休止的斷。

最後透過嘗試對《納書楹曲譜》的節奏重建，希望後人得以在時空隔離久遠之後，以當代的記譜法與理解樂譜的方式，再度重見古老的樂譜形式，且窺探古老的音樂原貌。

附錄 1　大陸當前五個[1]職業崑曲劇團及其演員傳承

｜：標示由一代傳入另一代

×：表此一輩份在傳承體系當中並無傳人

傳承系統	南崑 傳字輩 ｜ 繼字輩	南崑 傳字輩 ｜ 繼字輩	南崑 傳字輩	南崑 傳字輩 ｜ 世字輩	北崑
崑曲劇團	南京崑曲劇團	江蘇蘇崑劇團	上海崑劇團	江省京崑劇團	北方崑曲劇團
約50-80歲 ｜	張繼青 胡錦芳	柳繼雁	梁谷音 張洵澎 華文漪 蔡瑤銑	王奉梅	林萍 蔡瑤銑[2]
約30-40歲	孔愛萍 龔隱雷 徐昀秀	×	×	張志紅	×
約20-30歲	×	王芳	沈昳麗	×	魏春榮
約10-20歲	南京戲校學員	蘇州戲校學員	上海戲校學員	杭州戲校學員	×

[1] 大陸當前共有七個職業崑曲劇團，而在此只列出其中之五個崑劇團的演員名字一覽表的原因，是因為另二個崑劇團，永嘉崑曲劇團因為是剛成立的崑曲劇團，還沒有任何當家演員；湖南湘崑劇團則是因時空等多個因素使然，未能親自拜訪。

[2] 蔡瑤銑女士，原本是傳承自傳字輩－上崑的系統，後來北上到「北崑」發展。

附錄 2.　崑曲樂譜譜例

附錄 2.1.　崑曲工尺樂譜例：柳繼雁的手抄譜

附錄 2.2.　崑曲工尺樂譜：《納書楹曲譜》

皂羅袍原來姹紫嫣紅開遍似這般都付與斷井頹垣良辰美景奈何天賞心樂事誰家院朝飛暮卷雲霞翠軒雨絲風片煙波畫船錦屏人忒看的這韶光賤

唱合　皂羅袍原来姹紫嫣紅開遍似這般都付與斷井頹垣良辰美景奈何天賞心樂事誰家院朝飛暮捲雲霞翠軒雨絲風片煙波畫船錦屏人忒看的這韶光賤

附錄 2.3. 崑曲工尺樂譜例：《粟廬曲譜》

皂羅袍原來姹紫嫣紅開遍似這般

都付與斷井頹垣良辰美景奈何天賞心樂事

誰家院朝飛暮捲雲霞翠軒雨。絲風片煙波畫

船錦屏人忒看的這韶光賤

附錄 2.4. 崑曲工尺譜例：崑曲曲譜抄本，清末人抄。

皂羅袍

原来姹紫嫣
紅閧遍似這
般多付與斷
井頹垣良晨
美景奈何天
賞心樂事在
誰家院怕朝
飛暮捲雲霞
翠軒雨絲風
片煙波畫船
錦屏人忝看
得這韶光賤

附錄 2.5.　崑曲工尺譜例：榼裘集，清代抄本。

附錄 2.6. 崑曲工尺譜例：霓裳文藝全譜（1896），清平江太原氏王慶華校輯。

右頁：

原來姹紫嫣紅開遍似這般都付與斷井頹垣良辰美景奈
何天賞心樂事誰家院朝飛暮捲雲霞翠軒雨絲風片
煙波畫船錦屏人忒看的這韶光淺好姐姐遍青山啼紅了杜鵑
（旦）小姐這
是荼蘼外煙絲醉軟那牡丹雖好怕春歸怎占的先
閒凝眸叫得好聽嗱聽聲聲燕語明如剪聽嚦嚦鶯聲溜的

左頁：

牡丹亭《卷四》　進園

（旦）小姐請
的彩雲偏行一步我步香閨怎便把全身現醉扶歸你道翠生
生出落的裙衫兒茜艷晶晶花簪八寶鈿（貼）春香可知我一
生兒愛好事天然恰三春好處無人見不隄防沉魚落雁
鳥驚喧則怕的羞花閉月花愁顫（貼）今來此已是花園門首請小姐
金粉半零星小姐這是金魚池（貼）池舘蒼苔一斤春香你看畫廊
禊惜花疼煞小金鈴（貼）春香不到園林怎知春色如許便是皂羅袍

附錄 2.7. 崑曲工尺譜例：抄本崑曲，清末民初緘三氏裝訂。

附錄 2.8. 崑曲工尺譜例：半角山房曲譜，清中葉以後王樨抄。

愁顋〔皂羅袍〕原來妊紫嫣紅開徧似這般都付

與斷井頹垣良辰美景奈何天賞心樂事誰

家院朝飛暮卷雲霞翠軒雨絲風片烟波畫

船錦屏人忒看的這韶光賤　好姐姐　徧青山啼

附錄 2.9. 崑曲工尺樂譜例：《集成曲譜》，王季烈手稿

畫廊金粉半零星(貼)這是金魚池(旦)池館蒼苔一片清(貼)蹴草怕泥新繡襪惜花疼煞小金鈴(旦)春香(貼)小姐(旦)不到園林怎知春色如許(貼)便是(合)〔皂羅袍〕原來姹紫嫣紅開遍似這般都付與斷井頹垣良辰美景奈何天便賞心樂事誰家院朝飛暮捲雲霞翠軒雨絲風片(貼界)小姐杜鵑花開(貼界)小姐烟波畫船錦屏人忒看的這韶光賤得好戲吓〔好姐姐〕

遊園

牡丹亭

附錄 2.10. 崑曲工尺樂譜例：《崑曲掇錦》（1920），楊蔭柳編，上海徐家匯南洋大學學生遊藝部國樂科印行出版。

遊園

皂羅袍〔旦貼合〕原來姹紫嫣紅開編似這般多付與斷井

頹垣良辰美景奈何天賞心樂事誰家院朝飛暮卷

雲霞翠軒雨絲風片烟波畫船錦屏人忒看的這韶

三

附錄 2.11. 崑曲工尺譜例：牡丹亭曲譜（1921），曲師殷桂深傳譜、
張餘蓀藏譜，上海朝記書莊。

附錄 2.12. 崑曲工尺譜例：繪圖精選崑曲大全（1925），民國怡庵主
人張餘蓀輯。

附錄 2.13. 崑曲工尺譜例：夢園曲譜（1933），徐仲衡編，上海曉星
　　　　書店。

附錄 2.14. 崑曲工尺譜例：崑曲譜（1938）北京國劇學會崑曲研究會。

附錄 2.15. 崑曲工尺譜例：與眾曲譜（1940），螾盧王繼烈輯，合笙曲社出版。

附錄 2.16. 崑曲工尺譜例：張風、戴熙之稿本曲譜。

附錄 2.17. 崑曲工尺譜例：崑曲曲譜

√皂羅袍

原來姹嫣紅開遍似這

般都付與斷井頹垣良辰

美景奈何天賞心樂事

誰家院朝飛暮捲雲霞

翠軒雨絲風片烟波畫船

錦屏人忒看的這韶光

賤

附錄 2.18. 崑曲工尺譜例：崑曲譜

皂羅袍　原来姹紫嫣紅開徧似這般都付與斷井頹垣

良辰美景奈何天賞心樂事誰家院朝飛暮卷雲霞

翠軒雨絲風片烟波畫船錦屏人忒看的這韶光賤

附錄 2.19. 崑曲工尺譜例：賞心樂事曲譜

皂羅袍 旦合 原來妊紫嫣紅開徧似這般

都付與斷井頹垣良辰美景奈何天

賞心樂事誰家院朝飛暮卷雲霞

翠軒雨絲風片煙波畫舡錦屏人

忝看的這韶光賤 占 小姐杜鵑花 開的好盛呵

附錄 2.20. 崑曲工尺譜例：崑曲集錦

附錄 2.21. 崑曲工尺樂譜例：崑曲零冊〈遊園〉一折，清末民初唐金海日抄。

原來姹紫嫣紅開遍　似這般都付與斷井

頹垣　良辰美景奈何天　賞心樂事誰家院

朝飛暮捲　雲霞翠軒　雨絲風片　煙波畫船

錦屏人忒看的這韶光賤　旦唱　遍青山小姐這是杜鵑

附錄 2.22. 崑曲工尺樂譜例

附錄 2.23. 崑曲簡譜例:《振飛曲譜》

附錄 2.24. 崑曲簡譜例：崑曲新導（1928），劉振修編，上海中華書局出版。

附錄 2.25. 崑曲簡譜例:《牡丹亭 還魂記》〈驚夢〉(1933-1934),傅
雪漪訂譜,於北京,未出版。

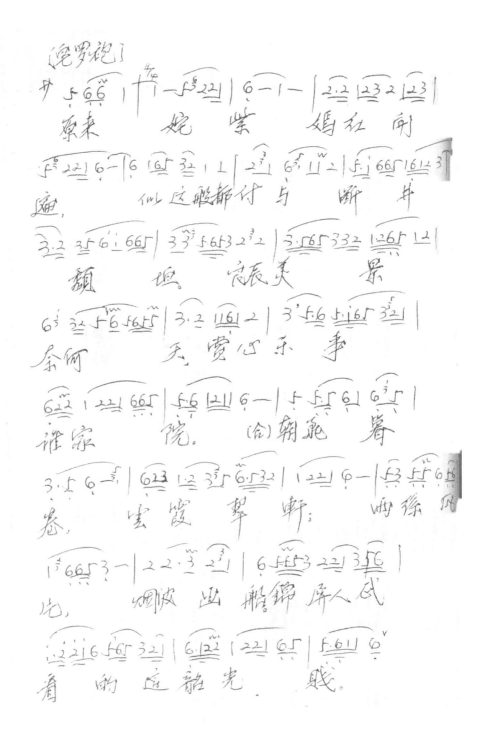

附錄 2.26. 崑曲簡譜例：崑曲 牡丹亭 –學堂、遊圓、驚夢– 【簡譜
版】(1953)，高步雲編，高步雲、蔣詠荷整理，楊蔭柳校，
北京中央音樂院民族音樂研究所編印。

附錄 2.27. 崑曲簡譜例：崑劇唱片曲譜選（1958），上海戲曲學校記錄整理，中國唱片廠編，上海文化出版。

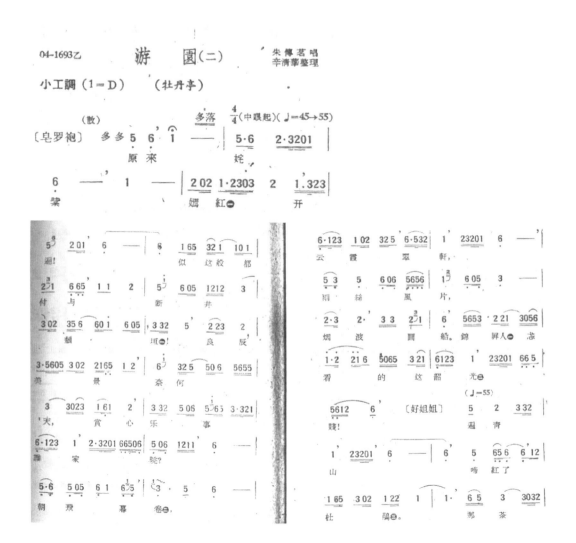

附錄 2.28. 崑曲簡譜例：崑曲曲譜選輯（1958），北方崑曲劇院創作
研究組編，北方崑劇院印行出版。

游園〔牡丹亭〕

附錄 2.29. 崑曲簡譜例：遊園驚夢（譜）（1960），浙江省戲曲學校崑
曲音樂組編印出版。.

附錄 2.30. 崑曲簡譜例：崑曲傳統曲牌選（1981），高景池傳譜、樊步義編，北京人民音樂印行。

附錄 2.31. 崑曲簡譜例：中國曲調選輯，王立三編，四川省立瀘縣師
範印行。

附錄 2.32. 崑曲五線譜例：崑曲 牡丹亭 –學堂、遊園、驚夢– 【正譜版】（1953），高步雲編，高步雲、蔣詠荷整理，楊蔭柳校，北京中央音樂院民族音樂研究所編印。

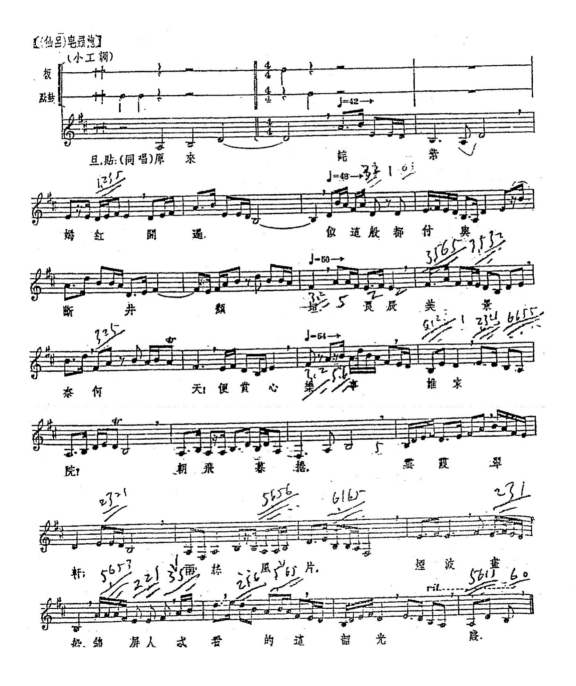

附錄 3. 柳繼雁的樂譜譯譜與實際演唱採譜比較

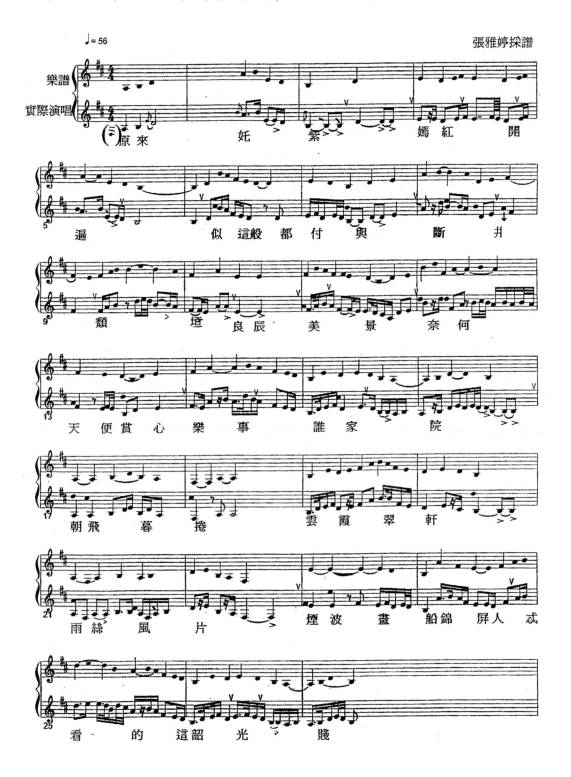

張雅婷採譜

附錄4. 孔愛萍、徐昀秀和龔隱雷的實際演唱採譜比較

張雅婷採譜

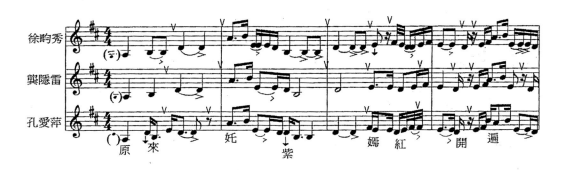

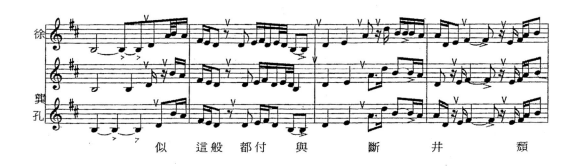

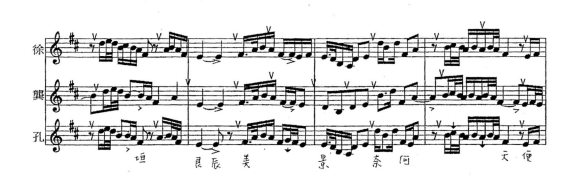

附錄5.　《納書楹曲譜》、《粟廬曲譜》和《振飛曲譜》譯譜比較

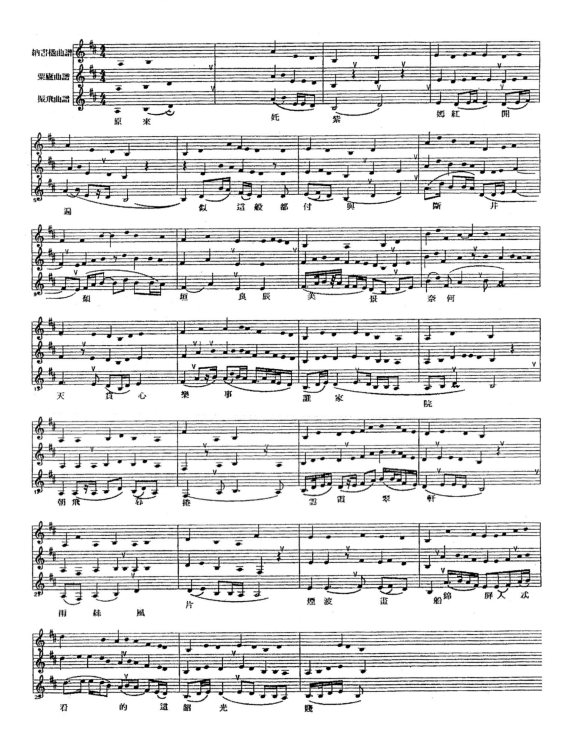

參考文獻

中文

人民音樂出版社總編輯室（編）

　　1994　　**音樂編輯手冊**。北京：人民音樂。

小島美子

　　1997/1993　音樂史學與民族音樂學－關於口傳文藝研究的方法。俞人豪（譯）。**中國音樂學報**。73-7。

上海音樂學院音樂研究所和安徽省文學藝術研究所（編）

　　1984　　**音樂與民族**。上海、安徽：上海音樂學院音樂研究所和安徽省文學藝術研究所。

文化部藝術研究院音樂研究所（編）

　　1987³/1981　**中國古代樂論選輯**。北京：人民音樂。

王子初

　　1995　　**中國傳統文化研究叢書 荀勗笛律研究**。北京：人民音樂。

王守泰

　　1982　　**昆曲格律**。南京：江蘇人民。

　　1994　　**崑曲曲牌與套數範例集－南套上冊**。上海：上海文藝。

　　1994　　**崑曲曲牌與套數範例集－南套下冊**。上海：上海文藝。

王志健

　　1995　　**戲曲人物**。台北：文史哲。

王季烈

　　1925　　螾廬曲談：論宮譜。王季烈、劉富梁（編）。**集成曲譜**。上海：上海商務印書館石印本。

王國維
1998[2]　　**宋元戲曲史**。長沙：岳麓書社。

王衛民（編）
1983　　**吳梅戲曲論文集**。北京：中國戲劇。

王衛民和王琳（編著）
1998　　**清末民初文人叢書 吳梅**。北京：中國文史。

王譽聲（編著）
1997　　**音樂源流學論綱**。上海：上海音樂。

王驥德
1983　　**曲律**。長沙：湖南人民。

方家驥和朱建明（主編）
1998　　**上海崑劇志**。上海：上海文化。

中央音樂學院民族音樂研究所
1955　　**第四輯 中國音樂史參考圖片**。北京：音樂。

中國大百科全書編輯部（編）
1992　　**中國大百科全書：戲曲曲藝**。北京：中國大百科全書。

中國崑劇研究會（編著）
1993　　**張繼青表演藝術**。南京：江蘇人民。

《中國戲劇年鑑》編輯部（編）
1981　　**中國戲劇年鑑 1983**。北京：中國戲劇。
1991　　**中國戲劇年鑑 1990-1991**。北京：中國戲劇。

中國藝術研究所
1986　　**民間音樂採訪手冊**。北京：文化藝術。

中國藝術研究院、中國戲曲藝術國際學術討論會秘書處（編）
1987　　**中國戲曲藝術國際學術討論會論文匯編**。北京：中國藝術研究院和中國
戲曲藝術國際學術討論會秘書處。

中國藝術研究院音樂研究所（編）
1988　　**中國音樂史圖鑒**。北京：人民音樂。

中國戲曲學院研究所（編）
1995　　**戲曲藝術論文選**。北京：文化藝術。

中國戲曲藝術國際學術討論會秘書處（編印）
1987　　**中國戲曲藝術國際學術討論會論文匯編**。北京：中國藝術研究院。

田大文

　　1997　　*中國戲曲音樂創作淺談*。重慶：西南師範大學。

田邊尚雄

　　1998/1937　*中國文化史叢書　中國音樂史*。北京：商務。

光明日報文藝部（編）

　　1985　　*談藝錄*。北京：光明日報。

朱昆槐

　　1991　　*崑曲清唱研究*。台北：大安。

伍國棟

　　1997　　*中國古代音樂*。北京：商務。

艾閲

　　1995　　音樂記譜法的新體系—《論六線譜》一書比較。*中央音樂學報*。1995/2，95-6。

安祿興

　　1998　　*中國戲曲音樂基本理論*。烏魯木齊：新疆人民。

余人豪

　　1997　　*音樂學概論*。北京：人民音樂。

余為民

　　1994　　*李漁《閒情偶寄》曲論研究*。南京：江蘇教育。

俞振飛（著），王家熙等（整理）

　　1985　　*俞振飛藝術論集*。上海：文藝。

余篤剛

　　1993　　*聲樂藝術美學*。北京：高等教育。

余叢

　　1994²/1990　*戲曲聲腔劇種研究*。北京：人民音樂。

余叢，周育德和金水

　　1993　　*中國戲曲史略*。北京：人民音樂。

何為

　　1998　　*何為戲曲音樂論*。北京：文化藝術。

作者不詳

　　年代不詳　*與中國戲曲有關之論述（二）*。出版地不詳：出版商不詳。

李重光（編）

1998[22]/1962 *音樂理論基礎*。北京：人民音樂。

李凌

1983　　　*音樂漫談 【增訂版】*。北京：人民音樂。

李嘉球

1998　　　*蘇州梨園*。福州：福建人民。

李曉

1997　　　中國南方崑劇的表演藝術及其創造法則。*韓國中國戲曲研究會*。漢城：
　　　　　　新雅社。

1998　　　*戲劇與戲劇美學*。成都：四川人民。

吳梅

1997[2]　　*南北詞簡譜*。台北：學海。

1998[2]　　*中國戲曲概論*。長沙：岳麓書社。

1998[2]　　*顧曲塵談*。長沙：岳麓書社。

吳新雷

1996　　　*中國戲曲史論*。南京：江蘇教育。

吳毓華

1994　　　*古代戲曲美學史*。北京：文化藝術。

肖晴

1960　　　*戲曲基本知識小叢書 戲曲唱工講話*。北京：中國戲劇。

沈達人

1996　　　*戲曲的美學品格*。北京：中國戲劇。

呂鈺秀

1998　　　"斷" 在中西聲樂中的應用。*東吳大學文學院第十二屆系際學術研討會：
　　　　　　『東方是東方，西方是西方？-- 中西音樂的對峙與交融』論文集*。1998，
　　　　　　55 - 65。

利奧·特業特勒

1983　　　口傳傳統與音樂記譜法。歐陽豔（譯）。*中央音樂學報*。1997/3，78-84。

佐榮和宇文昭

1989　　　*中國四大古典名劇*。杭州：浙江古籍。

易人

1992　　　*優美的旋律飄香的歌－江蘇歷代音樂家*。南京：《江蘇文史資料》編輯部。

金文達

　　1994　　*中國古代音樂史*。北京：人民音樂。

武俊達

　　1993　　*戲曲音樂研究叢書 崑曲唱腔研究*。北京：人民音樂。

　　1999　　*戲曲史論叢書 戲曲音樂概論*。北京：文化藝術。

林石城

　　1959　　*工尺譜常識*。北京：音樂。

林蕙

　　1982　　*中國音樂之演進*。台北：學藝。

周妙中

　　1987　　*清代戲曲史*。河南：中州古籍。

周培維

　　1997　　*曲譜研究*。江蘇：江蘇古籍。

孟昭毅

　　1997　　*東方戲劇美學*。北京：經濟日報。

孟繁樹

　　1988　　*中國戲曲的困惑*。北京：中國戲劇。

施子傳（譯）

　　年代不詳　即興音樂與圖表樂譜和文字樂譜。*The New Grove*。Avantgard。

洛地

　　1995　　*詞樂曲唱*。北京：人民音樂。

姜永泰

　　1990　　*戲曲藝術節奏論*。北京：文化藝術。

胡度，劉興明和傅則

　　1987　　*川劇辭典*。北京：中國戲劇。

胡喬木（編）

　　1992/1983　*中國大百科全書：戲曲 曲藝*。北京及上海：中國大百科全書。

音樂之友社（編）

　　1999　　*新訂標準音樂辭典*。東京：音樂之友社。

袁支亮

　　1993　　*唱法漫談*。北京：人民音樂。

夏白

 1950 *簡譜體系*。上海：上海教育書店。

夏野

 1992/1991 *中國音樂簡史*。上海：高等教育。

徐扶明

 1987 *牡丹亭研究資料考釋*。上海：上海古籍。

徐朔方

 1993 *湯顯祖評傳*。南京：南京大學。

徐渭

 1989 *南詞敘錄*。北京：中國戲劇。

紐恩堡

 1958 *記譜法*。北京：音樂。

唐葆祥

 1997 *俞振飛傳*。上海：上海文藝。

孫繼南和周柱銓（主編）

 1995 *中國音樂通史簡編*。濟南：山東教育。

張屯

 1990 *戲迷大觀園*。南京：南京大學。

張庚

 1985 *中國戲曲通史*。台北：丹青。

張承廉

 1985 *中國戲曲曲藝詞典*。上海：上海辭書。

張贛生

 1982 *中國戲曲藝術*。天津：百花文藝。

陳幼韓

 1996 *戲曲表演概論*。北京：文化藝術。

陳秉義

 1999 *中國音樂史*。瀋陽：春風文藝。

陳萬鼐

 1978[2]/1974 *中國古劇樂曲之研究*。台北：中山學術文化基金會。

許常惠

 1992 *中國新音樂史話*。台北：樂韻。

章言台和（主編）

　　1999　　　　*中國戲曲*。北京：文化藝術。

陸萼庭

　　1980　　　　*崑劇演出史稿*。上海：上海文藝。

梅蘭芳周信芳誕辰100周年紀念委員會學術部（主編）

　　1996　　　　*梅韻麒風　梅蘭芳周信芳百年誕辰紀念文集*。北京：中國戲劇。

馮文慈和余玉滋（選注）

　　1993　　　　*王光祈音樂論著選集　上冊*。北京：人民音樂。

馮光鈺

　　1997^2/1995　*音樂雅俗談*。北京：大眾文藝。

傅雪漪

　　1987^2/1985　*戲曲傳統聲樂藝術*。北京：人民音樂。

　　1981　　　　*崑曲音樂欣賞漫談*。北京：人民音樂。

鈕驃，傅雪漪，張曉晨，朱復，沈世華和梁燕

　　1996　　　　*中國崑曲藝術*。北京：北京燕山。

湯顯祖

　　1968　　　　*牡丹亭*。台北：商務。

　　1980　　　　*牡丹亭*。台北：西南。

　　年代不詳　　*牡丹亭－上*。台北：天一。

奧天相尼柯夫和拉祖姆內依

　　1981　　　　*簡明美學辭典*。馮中（譯）。上海：知識。

董榕森

　　1981　　　　*中國樂語研究*。台北：金韻。

葉伯和

　　1996　　　　*中國音樂史*。台北：貫雅。

齊華森

　　1997　　　　*中國曲學大辭典*。杭州：浙江教育。

楊蔭瀏

　　1962　　　　*工尺譜淺說*。北京：音樂。

　　1987　　　　*中國古代音樂史稿*。台北：丹青。

楊蔭瀏和李殿魁等

　　1986　　　　*語言與音樂*。台北：丹青。

楊隱

年代不詳　　*中國音樂史*。台北：學藝。

路應崑

1999　　*濃夢清歌 中國文人戲曲*。長春：吉林美術。

趙山林

1995　　*中國戲劇學通論*。合肥：安徽教育。

1998　　*中國古典戲劇論稿*。合肥：安徽文藝。

廖奔

1993　　*中國戲曲聲腔源流史*。台北：貫雅。

廖輔叔（編著）

1996⁵/1964　*中國古代音樂簡史*。北京：人民音樂。

管林

1998　　*中國民族聲樂史*。北京：中國文聯。

臧芸兵

1996　　論我國民族音樂的即興要素。*黃鐘*。1996/2，35-9。

劉文六

1969　　*崑曲研究*。台北：嘉新水泥公司文化基金會。

劉再生

1995³/1989　*中國古代音樂史簡述*。北京：人民音樂。

劉承華

1998　　*中國音樂的神韻*。福州：福建人民。

蔡仲德

1995　　*中國音樂美學史*。北京：人民音樂。

蔣菁

1995　　*音樂自學叢書・音樂學卷 中國戲曲音樂*。北京：人民音樂。

樊祖蔭（主編）

1994　　*民族音樂文論選萃*。北京：中國文聯。

鄧牛頓

1999　　*梨園手頡英 戲曲曲藝藝術文集*。上海：東方。

鄧長風

1994　　*明清戲曲家考略*。上海：上海古籍。

盧文勤

　　1981　　　*京劇聲樂研究*。上海：上海文藝。

繆天瑞

　　1996　　　*律學*。北京：人民音樂。

薛良

　　1997　　　*民族民間音樂工作指南*。北京：中國文聯。

薛宗明

　　1990²/1981　*中國音樂史：樂譜篇*。台北：台灣商務。

魏子雲

　　1993　　　*五音六律變宮說*。台北：貫雅文化。

薩波奇

　　1983　　　*旋律史*。北京：人民音樂。

韓佩貞和楊鑫銘

　　1999　　　*戲曲音樂概論*。南昌：百花洲文藝。

蘇州市戲曲研究室（編）

　　年代不詳　*蘇州戲曲老藝人回憶錄*。蘇州：蘇州市戲曲研究室。

蘇國榮

　　1995　　　*戲曲美學*。北京：文化藝術。

譚帆和陳煒

　　1993　　　*中國古典戲劇理論史*。北京：中國社會科學。

西文

Abraham, Otto & Hornbostel, E. M. von

　　1909　　　Vorschlaege fuer die Transkription exotischer Melodien. *Sammelbaende der Internationalen Musikgesellschaft*.11: 1-25.

Bengtsson, Ingmar

　　1981　　　Introduction. Current Problems in Notation. International Musicological Society (ed.), *Report of Twelfth Congress Berkeley 1977*. Kessel: Baerenreiter-Verlag. 742-743.

Burns, Edward M. and Ward, W. Dixon

 1982 Intervals, Scale, and Tuning. Diana Deutsch (ed.), *The Psychology of Music*. London: Academic. 241-270.

Charron, Claude

 1978 Toward Transcription and Analysis of Inuit Throat-Games: Micro-Structure. *Ethnomusicology* 22 (2): 245-260.

Cohen, Dalia and Katz, Ruth Torgovnik

 1950 Explorations in the Music of the Samaritans: An Illustration of the Utility of Graphic Notation. *Ethnomusicology* 4 (2): 67-74.

Danuser, Hermann (ed.)

 1992 *Neues Handbuch der Musikwissenschaft. Bd.11: Musikalische Interpretation*. Laaber: Laaber-Verlag.

Ellingson, Ter

 1992 Notation. Helen Myers (ed.), *Ethnomusicology. An Introduction*. London: Macmillan. 153-164.

 1992 Transcription. Helen Myers (ed.), *Ethnomusicology. An Introduction*. London: Macmillan. 110-152.

Elschek, Oskár

 1997 Verschriftlichung von Musik. *Musikwissenschaft. Ein Grundkurs*. 253-268.

Elscheková, Alica

 1998 Überlieferte Musik. *Musikwissenschaft. Ein Grundkurs*. 221-237.

Goody, Jack

 1987 *Studies in Literacy, Family, Culture and the State: The Interface between the Written and Oral*. Cambridge: Cambridge University Press.

Gunji, Sumi

 1986 Indication of Timbre in Orally Transmitted Music. Tokumaru, Yosihiko and Yamaguti, Osamu(ed.). *The Oral and Literate in Music*. Tokyo: Academia Music LTD.

Kartomi, Margaret J.

 1990 *On Concepts and Classifications of Musical Instruments*. Chicago: University of Chicago Press.

Kawada, Junzo

　　1986　　Verbal and Non-verbal Sounds: Some Considerations of the Basis of Oral Transmission of Music. Tokumaru, Yosihiko and Yamaguti, Osamu(ed.). ***The Oral and Literate in Music***. Tokyo: Academia Music LTD.

Liang, Mingyue

　　1985　　***An Introduction to Chinese Musical Culture***. NY: Heinrich-Shofen.

List, George

　　1974　　The Reliability of Transcription. ***Ethnomusicology*** 18 (3):353-378.

Maceda, Jose

　　1981　　"Unwritten" Musical Traditions. Current Problems in Notation. International Musicological Society (ed.), ***Report of Twelfth Congress Berkeley 1977***. Kessel: Baerenreiter-Verlag. 760-761.

Malm, William P.

　　1963　　***Japanese Music and Musical Instruments***. Tokyo: Charles E. Tuttle.

Merriam, Alan P.

　　1987/1964　　***The Anthropology of Music***. Evanston: Northwestern University Press.

Nettl, Bruno

　　1964　　***Theory and Method in Ethnomusicology***. New York: Schirmer Books a Division of Macmillan.

　　1981　　Some Notes on the State of Knowledge about Oral Transmission in Music. International Musicological Society (ed.), ***Report of the Twelfth Congress Berkeley 1977***. Kessel: Baerenreiter-Verlag.

　　1985　　***The Western Impact on World Music: Change, Adaptation, and Survival***. New York: Schirmer Books a Division of Macmillan..

　　1995　　***Heartland Excursions: Ethnomusicological Reflections on Schools of Music***. Illinois: The Board of Trustees of the University of Illinois.

Reid, James

　　1977　　Transcription in a New Mode. ***Ethnomusicology*** 21 (3): 415-431.

Seashore, Carl E.

　　1938/1967　　***Psychology of Music***. N.Y.: Dover Publications.

Seeger, Charles

　　1958　　Prescriptive and Descriptive Music Writing. ***Musical Quarterly*** 44 (2): 184-195.

Shelemay, Kay Kaufman (ed.)

 1990 *Musical Transcription*. N.Y.: Garland.

Sloboda, John A.

 1993/1985 *The Musical Mind: The Cognitive Psychology of Music*. Oxford: Clarendon.

Stockmann, Doris

 1981 Two Communication Models and a Theory of Notation. Current Problems in Notation. International Musicological Society (ed.), *Report of Twelfth Congress Berkeley 1977*. Kessel: Baerenreiter-Verlag. 743-747.

 1986 *The Oral and Literate in Music*. Tokyo: Academia Music.

Stanley Sandie（ed.）

 1980[3]/1995 *The Grove Dictionary of Music and Musicians*. London: Macmillan.

Warfield, Gerald

 1981 A Communication Mode. Current Problems in Notation. International Musicological Society (ed.), *Report of Twelfth Congress Berkeley 1977*. Kessel: Baerenreiter-Verlag. 747-760.

有聲資料

　　本論文所使用之有聲資料，對於不同方式的聲音錄音呈現，都將標示出如錄音帶、錄影帶、CD、MD 和 VCD 等。對於錄音出版年代和時間不詳，沒有標示年代時間，錄音演唱者本人也不確定為何時錄音的有聲資料，都將標注「年代不詳」字樣。

王奉梅（演唱）

 年代不詳 *牡丹亭*（錄影帶）。台北：陽春。

 1997 *崑曲「遊園」*（MD）。張雅婷錄音，未出版。

 1999 *崑曲「遊園」*（錄音帶）。張雅婷錄音，未出版。

孔愛萍（演唱）

 1999 *崑曲「遊園」*（MD）。張雅婷錄音，未出版。

 1999 *崑曲「遊園」*（錄音帶）。張雅婷錄音，未出版。

沈昳麗（演唱）

　　1999　　　*崑曲「遊園」*（MD）。張雅婷錄音，未出版。

　　1999　　　*崑曲「遊園」*（錄音帶）。張雅婷錄音，未出版。

林萍（演唱）

　　年代不詳　*崑曲遊園驚夢演唱錄音*（錄音帶）。林萍收藏，未出版。

　　1999　　　*崑曲「遊園」*（MD）。張雅婷錄音，未出版。

　　1999　　　*崑曲「遊園」*（錄音帶）。張雅婷錄音，未出版。

胡錦芳（演唱）

　　1999　　　*崑曲「遊園」*（MD）。張雅婷錄音，未出版。

　　1999　　　*崑曲「遊園」*（錄音帶）。張雅婷錄音，未出版。

徐昀秀（演唱）

　　1999　　　*崑曲「遊園」*（MD）。張雅婷錄音，未出版。

　　1999　　　*崑曲「遊園」*（錄音帶）。張雅婷錄音，未出版。

徐露（演唱）

　　年代不詳　*牡丹亭*（錄影帶）。台北：陽春。

華文漪（演唱）

　　年代不詳　*牡丹亭*（錄影帶）。台北：陽春。

梁谷音（演唱）

　　年代不詳　*崑劇 牡丹亭*（VCD）。上海：上海音像。

　　1997　　　*牡丹亭*（錄影帶）。台北：陽春。

　　1999　　　*崑曲「遊園」*（錄音帶）。張雅婷錄音，未出版。

張洵澎（演唱）

　　1997　　　*牡丹亭*（錄影帶）。上海：上海電視台。

張繼青（演唱）

　　年代不詳　*崑曲 牡丹亭*（CD）。南京：南京音像。

　　年代不詳　*崑劇 牡丹亭*（VCD）。南京：江蘇音像。

　　年代不詳　*牡丹亭*（錄影帶）。台北：陽春。

　　1987　　　*崑劇 牡丹亭*（錄音帶）。南京：江蘇音像。

　　1999　　　*崑曲「遊園」*（MD）。張雅婷錄音，未出版。

　　1999　　　*崑曲「遊園」*（錄音帶）。張雅婷錄音，未出版。

梅蘭芳（演唱）

　　1960　　　*遊園驚夢*（錄影帶）。香港：美琪行錄影。

蔡瑤銑（演唱）

　　年代不詳　　*遊園驚夢*（錄音帶）。北京：出版社不詳。

　　1999　　*崑曲*「*遊園*」（MD）。張雅婷錄音，未出版。

　　1999　　*崑曲*「*遊園*」（錄音帶）。張雅婷錄音，未出版。

魏春榮（演唱）

　　1999　　*崑曲*「*遊園*」（MD）。張雅婷錄音，未出版。

　　1999　　*崑曲*「*遊園*」（錄音帶）。張雅婷錄音，未出版。

龔隱雷（演唱）

　　1999　　*崑曲*「*遊園*」（MD）。張雅婷錄音，未出版。

　　1999　　*崑曲*「*遊園*」（錄音帶）。張雅婷錄音，未出版。

樂譜

　　對於不同方式的版本呈現，都將註明其為手抄、手錄、收藏、傳譜、整理、選編、輯錄、裝訂或出版品。對於不同方式的樂譜呈現，都將註明其為工尺譜、簡譜、五線譜，直立式或簑衣式。此外對於編著者、出版年代、出版地和出版社不詳的樂譜，都將標注「不詳」。

上海市戲曲學校（出版）

　　1979　　*遊園（牡丹亭）*（工尺譜，簑衣式）。上海：上海市戲曲學校。

上海戲曲學校（記錄整理），中國唱片廠（選編）

　　1958　　*崑劇唱片曲譜選*（簡譜）。上海：上海文化。

王立三（選編）

　　年代不詳　　*中國曲調選集*（簡譜）。四川：師範印行。

王季烈（選編）

　　1940　　*與眾曲譜*（工尺譜，簑衣式）。大陸：合笙曲社。

王季烈和劉富樑（選編）

　　1982　　*集成曲譜*（工尺譜，簑衣式）。台北：學藝。

王慶華（選編）

　　1896　　　　　*霓裳文藝全譜*（工尺譜，簑衣式）。出版地不詳：出版社不詳。

王水幹（手抄）

　　清朝中葉以後　*半角山房曲譜*（工尺譜，簑衣式）。出版地不詳：出版社不詳。

允祿（選編）

　　1987/1746　　*九宮大成南北詞宮譜*（工尺譜，簑衣式）。台北：學生書局。

北大‧清華大批判組（選編）

　　年代不詳　　　*昆曲音樂（三）部分曲譜*（工尺譜，簑衣式）。北大‧清華大批判組：
　　　　　　　　　文化部注釋組。

北方崑曲劇院（選編）

　　1961　　　　　*"九宮大成"曲譜選*（工尺譜，簑衣式）。北京：中國音樂家協會民族
　　　　　　　　　音樂委員研究會。

北方崑劇院（選編）

　　年代不詳　　　*崑曲曲譜 遊園*（工尺譜，簑衣式）。北京：北方崑曲劇院。

　　年代不詳　　　*崑曲集*（工尺譜，簑衣式）。北京：北方崑劇院。

北方崑曲劇院創作研究組（選編）

　　1958　　　　　*崑曲曲譜 選輯*（簡譜）。北京：北方崑曲劇院。

北京國劇學會昆曲研究會（選編）

　　1938　　　　　*昆曲譜*（工尺譜，簑衣式）。北京：北京國劇學會昆曲研究會。

編者不詳

　　年代不詳　　　*崑曲曲譜*（工尺譜，一柱香式）。出版地不詳：出版社不詳。

　　年代不詳　　　*崑曲集錦*（工尺譜，簑衣式）。出版地不詳：出版社不詳。

　　年代不詳　　　*崑曲雜抄*（工尺譜，簑衣式）。出版地不詳：出版社不詳。

　　年代不詳　　　*崑曲雜錦*（工尺譜，一柱香式）。出版地不詳：出版社不詳。

　　年代不詳　　　*崑曲譜*（工尺譜，簑衣式）。出版地不詳：出版社不詳。

　　年代不詳　　　*搵裘集*（工尺譜，一柱香式）。出版地不詳：出版社不詳。

　　年代不詳　　　*賞心樂事曲譜*（工尺譜，簑衣式）。出版地不詳：出版社不詳。

　　年代不詳　　　*樂部精華*（工尺譜，一柱香式）。出版地不詳：出版社不詳。

　　年代不詳　　　*謁師*（工尺譜，簑衣式）。出版地不詳：出版社不詳。

周秦（選編）

　　1993　　　　　*寸心書屋曲譜*（工尺譜，簑衣式）。江蘇：蘇州大學。

俞振飛（選編）

　　1996/1953　　**粟廬曲譜**（工尺譜，簑衣式）。台北：台灣中華民俗藝術基金會。

　　1991²/1982　　**振飛曲譜**（簡譜）。上海：上海音樂。

柳繼雁（手抄）

　　年代不詳　　**遊園**（工尺譜，簑衣式）。未出版。

浙江省戲曲學校崑曲音樂組（選編）

　　1960　　**崑曲 游園驚夢**（簡譜）。杭州：浙江省戲曲學校。

徐仲衡（選編）

　　1933　　**夢園曲譜**（工尺譜，直立記寫式）。上海：曉星書店。

高步雲（選編）

　　1953　　**牡丹亭－學堂、遊園、驚夢－【簡譜版】**（簡譜）北京：中央音樂院民族音樂研究所。

高步雲、蔣詠荷（整理）

　　1953　　**牡丹亭－學堂、遊園、驚夢－【簡譜版】**（簡譜）。北京：中央音樂學院古代音樂研究室。

　　1956　　**牡丹亭－學堂、遊園、驚夢－【簡譜版】**（簡譜）。北京：音樂。

高步雲、蔣詠荷、楊蔭瀏（選編）

　　1956　　**牡丹亭－學堂、遊園、驚夢－【正譜版】**（五線譜）。北京：出版地不詳。

高步雲、蔣詠荷、楊蔭瀏（選編）

　　1953/1956　　**牡丹亭－學堂、遊園、驚夢－【簡譜版】**（簡譜）。北京：出版地不詳。

高景池（傳譜），樊步義（選編）

　　1981¹⁰　　**崑曲傳統曲牌選**（簡譜）。北京：人民音樂。

唐金海日（手抄）

　　辛丑年　　**崑曲零冊** 「遊園」（工尺譜，簑衣式）。出版地不詳：出版社不詳。

殷桂深（傳譜）

　　1921　　**牡丹亭**（工尺譜，簑衣式）。上海：朝記書庄。

　　1921　　**牡丹亭曲譜**（工尺譜，簑衣式）。上海：朝記書莊。

編者不詳

　　民國　　**蓬瀛曲集**（工尺譜，簑衣式）。台灣：出版社不詳。

編者不詳（手抄）

　　清末　　**崑曲曲譜抄本**（工尺譜，一柱香式）。出版地不詳：出版社不詳。

陸玉亭（收藏）

 清朝 **曲譜**（工尺譜，簑衣式）。出版地不詳：出版社不詳。

張伯瑜（收藏）

 年代不詳 **南套曲《牡丹亭•遊園》**（簡譜）。出版地不詳：出版社不詳。

張風和戴熙（選編）

 年代不詳 **張戴曲譜**（工尺譜，簑衣式）。出版地不詳：出版社不詳。

 年代不詳 **張風戴熙稿本曲譜**（工尺譜，簑衣式）。出版地不詳：出版社不詳。

張餘蓀（選編）

 1925 **繪圖精選崑曲大全**（工尺譜，簑衣式）。大陸：世界書侷。

傅雪漪（訂譜）

 1998 **明•湯顯祖《牡丹亭還魂記》〈驚夢〉**（簡譜）。即將出版。

葉堂（選編）

 1792 **納書楹曲譜**（工尺譜，直行記寫式）。出版地不詳：出版社不詳。

 1792 **納書楹曲譜**（工尺譜，直行記寫式）。出版地不詳：出版社不詳。

葉堂（選編），張少南（手錄），金拱北（收藏）

 年代不詳 **納書楹曲譜**（工尺譜，簑衣式）。出版地不詳：出版社不詳。

楊蔭瀏（選編）

 1926 **崑曲掇錦**（工尺譜，簑衣式）。上海：徐家匯南洋大學學生會遊藝部國樂科。

劉振修（選編）

 1928[3] **崑曲新導 上、下冊**（簡譜）。上海：中華書侷。

緘三氏（選編）

 壬午年 **抄本崑曲**（工尺譜，簑衣式）。出版地不詳：出版社不詳。

訪談錄音

王奉梅。浙江。1999.10.4.。

王瑾。北京。1999.9.。

孔愛萍。南京。1999.9.30.。

李文如。北京。1999.9.。

李曉。上海。1999.9.。

沈昳麗。上海。1999.9.29.。

金偉岩。南京。1999.10.。

林萍。北京。1999.9.。

胡錦芳。南京。1999.10.2.。

柳繼雁。北京。1999.9.。

徐昀秀。南京。1999.10.2.。

馬明森。北京。1999.9.。

梁谷音。上海。1999.9.。

梁谷音。台北。2000.8.。

張伯瑜。北京。1999.9.。

張洵澎。上海。1999.9.。

張繼青。南京。1999.10.1.。

傅雪漪。北京。1999.9.。

蔡瑤銑。北京。1999.9.。

魏春榮。北京。1999.9.。

顧兆琳。上海。1999.9.。

龔隱雷。南京。1999.10.2。

關於作者

張雅婷（a9906276@gmail.com）

台灣東吳大學音樂學系碩士班音樂學組碩士，大學輔系哲學；奧地利維也納大學比較系統音樂學暨民族音樂學哲學博士（Dr. Phil.），輔修心理學、日本學、漢學、語言學和非洲學。現為台灣國家科學委員會人文學研究中心博士後研究員（Post-Doc）。

曾發表演講於國際會議之相關亞洲音樂文化相關學術研究口頭和書面論文有：《崑曲歌唱在口傳與書寫音樂形式之間》、《*Die Frauen in der taiwanesische Popular-musik*（台灣流行音樂裡的女人）》、《*Der Gesang der Frauen bei der Mongolen*（蒙古女聲歌唱）》、《*Recitation and Singing of Chinese Poetry in Japan and Taiwan*（中國詩詞吟唱在日本與台灣）》、《*Orality and interpretation – Japan and Taiwan: Is 'Soran' a work song? - Is 'Solan' a love song?*（口傳與詮釋-日本與台灣：'soran'是勞動工作歌曲?–'素蘭'是愛情歌曲？）》、《*Detské hudobné nástroje pôvodných obyvateľov Tajwanu*（給兒童演奏之台灣原住民樂器）》、《*Another Continuing of the Taiwan Folk Music?*（台灣民間音樂的另一個繼續？）》、《*Taiwanese Multi-ethnic Musical Culture*（台灣之複音樂文化）》等。

資歷

語言能力：德語、英語、中文、台語、Lingala（剛果地區母語）等（正在學習之語言：法語、日語、Kikongo（剛果地區母語）、Kiluba（剛果地區母語）、馬達加斯加語、Swahili、Bambara、Hausa、Wolof 等非洲語言）

曾任職務與經歷

- 2006 年 7 月，演講「中國戲曲 – 口耳相傳話音樂-崑曲篇」，兩場於清水高中。
- 2006 年 6 月 16 日--，授命為中華民國台灣文化總會台灣音樂百科辭書執筆者之一。
- 2004 年--，國際民族音樂網路廣播 Emap.FM 節目 - Music from Formosa - 廣播節目製作人兼

主持人。

- 2003 年 8 月，國立傳統藝術中心民族音樂研究所（Research Institute of Musical Heritage, the National Center for Traditional Arts）全世界相關民族音樂研究機構組織網站整理介紹導覽英語與歐洲語言翻譯 暨 歐洲通訊員。
- 2003 年 6-8 月，再任東吳大學故宮圖像音樂計畫案專任研究助理、東吳大學音樂學系碩士班教授專任研究助理、再任「台灣音樂史」研究助理。
- 2002 年 7-9 月，台灣行政院國科會計畫案 "資訊／媒體科技，音樂概念與價值（Information/Media Technology, Musical Concept and Value）" 子計畫學術研究專任助理、東吳大學故宮圖像音樂計畫案專任研究助理、「台灣音樂史」研究與田野調查計畫助理；演講「民族音樂學導論」於中華威克里夫翻譯會語言文化學初探營會。
- 1998 年-2000 年，東吳大學音樂學系碩士班教授專任研究助理。

國際學術會議公開演講、論文發表，及其公開學術研究文章出版

- 崑曲歌唱在口傳與書寫音樂形式之間。中壢：中央大學，1999. *Recitation and Singing of Chinese Poetry in Japan and Taiwan*（中國詩詞吟唱在日本與台灣，以李白靜夜思為例）, Vortrag und in: ESEMpoint. XX European Seminar in Ethnomusicology (ESEM), 29.Sep.-3.Okt.2004, Venedig – Fondazione Giorgio Cini, p.10.
- *Orality and interpretation – Japan and Taiwan: Is 'Soran' a work song? - Is 'Solan' a love song?*（口傳與詮釋－日本與台灣：『soran』是勞動工作歌曲？－『素蘭』是愛情歌曲？）, in: 9th International CHIME Meeting. Orality & Improvisation in East Asian Music, 1 to 4 July 2004, University of Sorbonne, Paris.
- *Musikinstrumente der taiwanesischen Ureinwohner für Kinder (Instruments of the Aborgines in Taiwan for children – Detské hudobné nástroje pôvodných obyvateľov Tajwanu – 給兒童演奏之台灣原住民樂器), in: Ethnomusicologicum, Revue pre ethnomuzikológiu a ethnochoreológiu IV(ETHNOMUSICOLOGICUM IV, Empirický výskum v ethnomuzikológii, etnológii a folkloristike, 32. Etnomuzikologického seminára, 26.-29.Sep.2005, kaštiel Mojmírovce, Bratislava: ASCO art & science Bratislava. 出版中.
- *Another Continuing of the Taiwan Folk Music?*（台灣民間音樂的另一個繼續？）, in: 5.-8.4.2006, 16th Meeting of the ICTM Study Group on Folk Music Instruments in Vilnius, Lithuania, April 5-8, 2006.
- *Taiwanese Multi-ethnic Musical Culture*（台灣之複音樂文化）, in: 11.-14.4.2006, Musical Culture and Memory, the Eighth International Symposium of the Department of Musicology and Ethnomusicology, Faculty of Music, University of Arts in Belgrade, Belgrade, Serbia, 11-14 Apiel 2006.

曾參與之相關國際學術研究會議

- 11.-14.April2006，Musical Culture and Memory, the Eighth International Symposium of the Department of Musicology and Ethnomusicology, Faculty of Music, University of Arts in Belgrade, Belgrade, Serbia, 11-14 Apiel 2006.

- 4.-8.April2006，16th Meeting of the ICTM Study Group on Folk Music Instruments in Vilnius, Lithuania, April 5-8, 2006.

- 26.-29.Sep.2005，32. Etnomuzikologický seminar (the 32st Ethnomusicological Seminar - 32.Ethnomusikologischen Seminar（民族音樂學講座）), 26.- 29. Sep. 2004 - kaštiel Mojmírovce, Schloss von Mojmírovce, Slowake.

- 31.Aug.-3.Sep.2005，11th International Conference of the EAJS European Association for Japanese Studies（日本研究之歐洲學會）, August 31 - September 3, 2005, University of Vienna, Austria.

- 11.-13.March2005，Impressions of "European Voices". Multipart singing on the Balkans and in the Mediterranean. Research Project - International Symposium – Concerts, Vienna, Austria.

- 1.- 4.July2004，9th International CHIME（Chinese Music Research Europe 中國音樂研究歐洲基金會）Meeting. Orality & Improvisation in East Asian Music, 1 to 4 July 2004, University of Sorbonne, Paris.

- 29.Sep.-3.Oct.04，XX European Seminar in Ethnomusicology（ESEM／歐洲民族音樂學會議）, 29.Sep.-3. Okt. 2004, Venedig–Fondazione Giorgio Cini.

- 16.-21.Sep.2004 XIII. Internationaler Kongress der Gesellschaft für Musikforschung（德國音樂研究學會國際會議）, Musik und kulturelle Identität", 16.- 21.Sep.2004, Weimar.

- 27.Aug. – 8.Sep.04 Third Meeting of the study group "Music and Minority" of the International Council for Traditional Music（ICTM／國際傳統音樂學會）, Roč(Croatia), August 27th – September 8th, 2004.

- 25.-27.May 04，31. Etnomuzikologický seminar（民族音樂學講座）, 25.-27.máj2004-kaštiel Budmerice(Slowakei).

- 15.-18.April 04，CIM04-Conference on Interdisciplinary Musicology (跨學科音樂學國際會議) in Graz, Austria.

- 17.-21.Sep.04，XIXth European Seminar in Ethnomusicology（ESEM／歐洲民族音樂學會議）in Gablitz/Wien, Austria

- 24.-25.Oct.03 Clinical Psychoacoustics and Neoroimaging (Klinische Psychoakustik und Hirnbildgebung) Symposium（臨床聲音心理學和腦神經造影研討會）in Wien, Austria.

國際相關學術組織會員

- Etnomuzikologický seminar（國際 民族音樂學講座）
- European Association for Japanese Studies（EAJS／日本研究歐洲學會）
- Conference on Interdisciplinary Musicology（CIM04／跨學科音樂學國際會議）
- European Seminar in Ethnomusicology（ESEM／歐洲民族音樂學會議）
- International Council of Traditional Music（ICTM／國際傳統音樂學會）
- Study Group "Music and Minority" of the ICTM（國際傳統音樂學會 [音樂與少數民族] 研究組）
- Internationaler Kongress der Gesellschaft für Musikforschung（德國國際音樂研究學會）

廣播節目有聲出版

- *Chinese New Year!*, auf dem Internet-Radio Emap.FM, 22.-26.Januar2004.
- *Music from Formosa*, auf dem Internet-Radio Emap.FM, 15.-19.Januar2004.
- *Music from Formosa / The musical Interaction between Taiwan and Japan - "Soranbushi" and "Miss Solan is getting married*, auf dem Internet-Radio Emap.FM, 29.Feb.-4.März2004.
- *Music from Formosa – Taiwanese Presidential Campaign Songs*, auf dem Internet-Radio Emap.FM, 21.- 25.März2004.
- *Na Lingi Na Kumisa Nsembo Moko*, Probe-Sendung auf dem Radio Good News, Taipei, April2004.
- *Music from Formosa / The musical Interaction between Taiwan and Japan - Chinese Poetry in Taiwan and Japan*, auf dem Internet-Radio Emap.FM, 9.-13.Mai2004.
- *Music from Formosa: Bunun Triba - Ear Shooting Ritual*, auf dem Internet-Radio Emap.FM, 16.-20.Mai2004.

民族音樂學田野調查蹤跡

2004 年 9 月中-10 月初
- 土耳其咖啡館音樂文化、土耳其古代 Osmania 藝術音樂文化

2004 年 8 月- 9 月初，2005 年 3 月
- 巴爾幹地區多民族之音樂文化田野調查：克羅埃西亞（Croatia）境內國家少數民族之歌唱音樂舞蹈文化 –

 阿爾巴尼亞（Albania）民族之克羅埃西亞人 歌唱音樂舞蹈文化之一（in Pijeka, Croatia）

 蒙特內哥羅（Montenegrin）民族之克羅埃西亞人 歌唱音樂舞蹈文化之一（in Pijeka, Croatia）

義大利民族之克羅埃西亞人 歌唱音樂舞蹈文化之一（in Vodnjan, Croatia）

義大利民族之克羅埃西亞人 歌唱音樂舞蹈文化之二（in Rovinj, Croatia）

馬其頓（Marcedonia）民族之克羅埃西亞人 歌唱音樂舞蹈文化之一（in Pula, Croatia）

吉普賽（Roma）民族之克羅埃西亞人 歌唱音樂舞蹈文化之一（in Pula, Croatia）

克羅埃西亞之一城市新傳統音樂文化之一（in Istria, Croatia）

地中海地區沿岸及巴爾幹地區之複音歌唱音樂文化

2004 年 5 月

● 德國 Duisburg 市基督教音樂相關佈道會田野調查，錄音，及研究

● 德國 Achen 市來自盧森堡、荷蘭、德語區等地之法語非洲（剛果）基督徒聯合音樂會田野調查，錄音，及研究

2004 年 5 月

● 斯洛伐克之傳統舞蹈音樂文化與傳統樂器製作及其器樂

2004 年 4 月-2005 年--

● 奧地利 Graz 之 Lingala 語言文化區（剛果文化區）非洲人（剛果人）教會音樂活動與禮拜田野調查，錄音，及研究

2004 年 2 月

● 德國 Bochum 法語非洲浸信會，兄弟會基督教會音樂活動與禮拜田野調查，錄音，及研究

2002 年 10 月-2003 年 6 月

● 學習演奏 Gamelan

● 奧地利少數民族音樂舞蹈文化 田野調查

2002 年 10 月- 2005 年--

● 維也納法語非洲、英語非洲、德語基督教會禮拜和相關佈道會、音樂會等音樂活動之田野調查，錄音，及研究

2002 年 7-9 月

● 台灣各基督教會禮拜田野調查錄音研究、東台灣阿美族、排灣族和布農族各部落豐年祭田野調查錄音、高雄縣太平清歌田野調查錄音

2002 年 5 月

● 外蒙古烏蘭巴托和 Jargarland 田野調查錄音研究

1999 年 9-12 月

● 崑曲歌唱田野調查錄音研究 在中國大陸北京、上海、杭州、蘇州、山西、陝西等地

1998 年 9-11 月

● 內蒙古音樂文化田野調查錄音之旅

國家圖書館出版品預行編目

崑曲歌唱的口傳與書寫形式 / 張雅婷著. -- 一
版. – 臺北市：秀威資訊科技, 2006[民 95]
　　面； 　公分. -- (美學藝術類； 　AH0016)
參考書目：面
ISBN 978-986-7080-72-1(平裝)

1. 崑曲

915.12　　　　　　　　　　95013802

美學藝術類　AH0016

崑曲歌唱的口傳與書寫形式

作　　者 / 張雅婷
發 行 人 / 宋政坤
執行編輯 / 林世玲
圖文排版 / 張慧雯
封面設計 / 羅季芬
數位轉譯 / 徐真玉　沈裕閔
銷售發行 / 林怡君
網路服務 / 徐國晉
出版印製 / 秀威資訊科技股份有限公司
　　　　　台北市內湖區瑞光路 583 巷 25 號 1 樓
　　　　　電話：02-2657-9211　　　傳真：02-2657-9106
　　　　　E-mail：service@showwe.com.tw
經 銷 商 / 紅螞蟻圖書有限公司
　　　　　台北市內湖區舊宗路二段 121 巷 28、32 號 4 樓
　　　　　電話：02-2795-3656　　　傳真：02-2795-4100
　　　　　http://www.e-redant.com

2006 年 7 月 BOD 一版
定價：230 元

讀 者 回 函 卡

感謝您購買本書，為提升服務品質，煩請填寫以下問卷，收到您的寶貴意見後，我們會仔細收藏記錄並回贈紀念品，謝謝！

1. 您購買的書名：＿＿＿＿＿＿＿＿＿＿＿＿＿＿＿＿＿＿

2. 您從何得知本書的消息？

　　□網路書店　□部落格　□資料庫搜尋　□書訊　□電子報　□書店

　　□平面媒體　□ 朋友推薦　□網站推薦 □其他＿＿＿＿＿

3. 您對本書的評價：(請填代號　1.非常滿意 2.滿意 3.尚可 4.再改進)

　封面設計＿＿＿　版面編排＿＿＿　內容＿＿＿　文/譯筆＿＿＿　價格＿＿

4. 讀完書後您覺得：

　　□很有收獲　□有收獲　□收獲不多　□沒收獲

5. 您會推薦本書給朋友嗎？

　　□會　□不會，為什麼？＿＿＿＿＿＿＿＿＿＿＿＿＿

6. 其他寶貴的意見：＿＿＿＿＿＿＿＿＿＿＿＿＿＿＿＿＿

＿＿＿＿＿＿＿＿＿＿＿＿＿＿＿＿＿＿＿＿＿＿＿＿＿＿＿＿＿

＿＿＿＿＿＿＿＿＿＿＿＿＿＿＿＿＿＿＿＿＿＿＿＿＿＿＿＿＿

＿＿＿＿＿＿＿＿＿＿＿＿＿＿＿＿＿＿＿＿＿＿＿＿＿＿＿＿＿

讀者基本資料

姓名：＿＿＿＿＿＿＿＿＿＿＿　年齡：＿＿＿＿　性別：□女 □男

聯絡電話：＿＿＿＿＿＿＿＿＿　E-mail：＿＿＿＿＿＿＿＿＿＿

地址：＿＿＿＿＿＿＿＿＿＿＿＿＿＿＿＿＿＿＿＿＿＿＿＿＿

學歷：□高中(含)以下　　□高中　　□專科學校　　□大學

　　　□研究所(含)以上 □其他＿＿＿＿＿＿＿

職業：□製造業 □金融業 □資訊業 □軍警 □傳播業 □自由業

　　　□服務業 □公務員 □教職　　□學生 □其他＿＿＿＿＿

To：114

台北市內湖區瑞光路 583 巷 25 號 1 樓

秀威資訊科技股份有限公司　　　收

寄件人姓名：

寄件人地址：□□□

--

(請沿線對摺寄回,謝謝!)

秀威與 BOD

BOD（Books On Demand）是數位出版的大趨勢，秀威資訊率先運用 POD 數位印刷設備來生產書籍，並提供作者全程數位出版服務，致使書籍產銷零庫存，知識傳承不絕版，目前已開闢以下書系：

一、BOD 學術著作—專業論述的閱讀延伸
二、BOD 個人著作—分享生命的心路歷程
三、BOD 旅遊著作—個人深度旅遊文學創作
四、BOD 大陸學者—大陸專業學者學術出版
五、POD 獨家經銷—數位產製的代發行書籍

BOD 秀威網路書店：www.showwe.com.tw

政府出版品網路書店：www.govbooks.com.tw

永不絕版的故事・自己寫・永不休止的音符・自己唱